谨以此书献给

中央美術學院

建校100周年

This volume is presented in honor of the one hundredth anniversary of the founding of the Central Academy of Fine Arts.

中央美术学院
美术馆藏精品大系
SELECTED ARTWORKS FROM THE
CAFA ART MUSEUM COLLECTION

总 主 编　范迪安
执行主编　苏新平　王璜生　张子康
Editor-in-Chief　Fan Di'an
Managing Editors　Su Xinping, Wang Huangsheng, Zhang Zikang

中国新年画、漫画、插图、
连环画、绘本卷
CHINESE NEW NEW-YEAR
PAINTING; CARICATURE;
COMICS; ILLUSTRATION

上海书画出版社

目
录

I 总序

中央美术学院乃中国现代历史之第一所国立美术学府。自 1918 年中央美术学院前身—北京美术学校初创之始，学校即有意识地收藏艺术作品，作为教学的辅助。早期所藏品皆由图书馆保管，其中有首任中国画系主任萧俊贤的多幅课徒稿、早期教授西画的吴法鼎和李毅士的作品，见证了当时的教学情况与收藏历史。1946 年，徐悲鸿先生执掌国立北平艺术专科学校后，尤其重视收藏工作，曾多次鼓励教师捐赠优秀作品，以充实藏品。馆藏李可染、李苦禅、孙宗慰、宗其香等艺术家的多幅佳作即来自这一时期。

1949 年 3 月，徐悲鸿先生在主持国立北平艺专校务会时提出了建立学院陈列馆的设想。1950 年，中央美术学院成立，陈列馆建设提上日程。1953 年，由著名建筑师张开济先生设计、坐落于北京王府井帅府园的中华人民共和国第一个专业美术馆得以落成，建筑立面上方镶嵌有中央美术学院教师集体创作的、反映美术专业特征的浮雕壁画。这座美术馆后来成为中央美术学院陈列馆，此后，学院开始系统地以购藏方式丰富艺术收藏，通过各种渠道购置了大批中国古代书画、雕塑及欧洲和苏联的艺术作品等。徐悲鸿、吴作人、常任侠、董希文、丁井文等先生为相关工作付出了诸多心血。如常任侠先生主持了一批 19 世纪欧洲油画的收藏，董希文先生主持了诸多中国古代和近代艺术珍品的购置。值得一提的是，中央美术学院引以为傲的优秀毕业作品收藏也肇始于这一时期。

改革开放以后，中央美术学院的教学交流活动和国际学术交流日益蓬勃，承担收藏、展示的陈列馆在这一时期继续扩大各类收藏，并在某些收藏类型上逐渐形成有序的脉络，例如中央美术学院的优秀学生作品收藏体系。为了增加馆藏，学院还曾专门组织教师在国际著名博物馆临摹经典油画。而新时期中央美术学院的收藏中最有分量的是许多教师名家的捐赠，当时担任院长的靳尚谊先生就以身作则，带头捐赠他的代表作品并发起教师捐赠活动，使美术馆藏品序列向当代延展。

2001 年，中央美术学院迁至花家地校园后，即筹划建设新的学院美术馆。由日本著名建筑师矶崎新设计的学院美术馆于 2008 年落成，美术馆收藏也迈入新的发展阶段。一是藏品保存的硬件条件大幅提高，为扩藏、普查、研究夯实了基础；二是在国家相关文化政策扶持和美院自身发展规划下，美术馆加强了藏品的研究与展示，逐步扩大收藏。通过接收捐赠，新增了滑田友、司徒乔、秦宣夫、王式廓、罗工柳、冯法祀、文金扬、田世光、宗其香、司徒杰、伍必端、孙滋溪、苏高礼、翁乃强、张凭、赵瑞椿、谭权书等一大批名家名师和中青年骨干的作品收藏，并对李桦、叶浅予、王临乙、王合内、彦涵、王琦等先生的捐赠进行了相关研究项目，还特别新增了国际知名艺术家的收藏，如约瑟夫·博伊斯、A·R·彭克、马库斯·吕佩尔茨、肖恩·斯库利、马克·吕布、阿涅斯·瓦尔达、罗杰·拜伦等。

文化传承是大学的重要使命，艺术学府尤当重视可视文化的保护、传承与弘扬。中央美术学院美术馆在全国美术馆系里不仅是建馆历史最早行列中的代表，也在学术建设和管理运营上以国际一流博物馆专业标准为准则，将艺术收藏、研究、保护和展示、教育、传播并举，赢得了首批"国家重点美术馆"的桂冠。而今，美术馆一方面放眼国际艺术格局，观照当代中外艺术，倚借学院创造资源，营构知识生产空间，举办了大量富有学术新见的展览，形成数个展览品牌，与国际艺术博物馆建立合作交流，开展丰富的公共教育和传播活动；另一方面，积极开展艺术收藏和藏品的修复保护，以藏品研究为前提，打造具有鲜明艺术主题的展览，让藏品"活"起来，提高美术文化服务社会公众的水平。例如，在国家艺术基金的支持下，以馆藏油画作品为主组成的"历史的温度：中央美术学院与中国

具象油画"大型展览于 2015 年开始先后巡展全国十个城市，吸引了两百一十多万名观众；以馆藏、院藏素描作品为主体的"精神与历程：中央美术学院素描 60 年巡回展"不仅独具特色，而且走向海外进行交流，如此等等，都让我们愈发意识到美术馆以藏品为基、以学术立馆的重要性，也以多种形式发挥藏品的作用。

集腋成裘，历百年迄今，中央美术学院的全院收藏已蔚为大观，逾六万件套，大多分藏于各专业院系，在教学研究和学术交流中发挥作用，其中美术馆收藏的艺术精品达一万八千余件。值此中央美术学院百年校庆之际，在多年藏品整理与研究的基础上，在许多教师和校友的无私奉献与支持下，中央美术学院美术馆遴选藏品精华，按类别分十卷出版这套《中央美术学院美术馆藏精品大系》，共计收录一千三百余位艺术家的两千余件作品，这是中央美术学院首次全面性地针对藏品进行出版。在精品大系中，除作品图版外，还收录有作品著录、研究文献及艺术家简介等资料，以供社会各界查阅、研究之用。

这些藏品上至宋元，下迄当代，尤以明清绘画、20 世纪前半叶中国油画、1949 年以来的现实主义风格绘画为精。中央美术学院的历史既是一部中国现代美术教育的历史，也是一部怀抱使命、群策群力、积极收藏中国古代书画、现当代艺术和外国艺术的历史，它建校以来的教育理念及师生的创作成为百年来中国美术历史的重要缩影，这样的藏品也构成了中央美术学院美术馆的收藏特点，成为研究中国百年美术和美术教育历程不可或缺的样本。

发展艺术教育而不重视艺术收藏，则不能留存艺术的路径和时代变化。艺术有历史，美术教育也有历史，故此收藏教学成果也构成了历史的一部分，它让后人看到艺术观念与时代的关系。如果没有这些物证，后人无法想象历史之变，也无法清晰地体会、思考艺术背后的力量和能量。我们研究现代以来中国美术教育的历史，不仅要研究艺术创作史、教育理念史，也要研究其收藏艺术品的历史。中国美术教育的一个重要特色，即在艺术学府里承担教学的教师都是在艺术创作上富有造诣的艺术家，艺术名校的声望与名家名师的涌现休戚相关。百年来中央美术学院名师辈出、名家云集，创作了大量中国美术经典和优秀作品，描绘和记录了中国社会的沧桑巨变，塑造和刻画了中华民族的精神气象，表现和彰显了中国艺术的探索发展，许多作品由中国国家博物馆、中国美术馆等重要机构收藏，产生了极为广泛和深远的社会影响。把收藏在学院美术馆的作品和其他博物馆、美术馆的藏品相印证，可以进一步认识中央美术学院在中国美术时代发展中的重要地位；对馆藏作品的不断研究和读解，有助于深化对美术历史的认知和对中国美术未来之路的思考。

优秀艺术作品的生命是永恒的，执藏于斯，传布于世，善莫大焉。这套精品大系的出版，是献给中央美术学院建校 100 周年的学术厚礼，也是中央美术学院在新时代进一步建设好美术馆的学术基础。所有的藏品不仅讲述着过往的历史，还会是新一代央美人的精神路标，激励着他们不断创新艺术，创造出无愧于时代和人民，也无愧于可被收藏的艺术。

II 分卷前言

本卷内容包括中央美术学院所收藏的中国新年画、漫画、插图、连环画和绘本作品。之所以将这些画种放在一卷，是因为新年画、漫画、插图、连环画和绘本有很多内容和形式上的相似性，其出现和发展过程也有一定的连贯性。很多连环画作品是用漫画的技法创作的，如张乐平的《三毛流浪记》；而插图的幅数较多的时候，在内容上是可以进行叙事的，因此，跟连环画又很类似。而连环画的创作手法既有线描性的，又有木刻、石版、丝网版的，甚至包括水彩、水粉或中国画、年画。绘本是中央美术学院近些年开设的课程，其创作手法也丰富多样。下面对各个画种的具体情况进行介绍：

一、新年画

应该说，新年画的概念既包括新年画创作运动中的新年画作品，又包括 20 世纪 80 年代初期的新年画创作。中央美术学院收藏的新年画作品集中体现了美院师生在新年画创作方面的情况。

本画集收录了中央美术学院师生在新年画运动中的作品。如黄均、林岗、邓澍等教师的新年画创作，也收录了李中贵、史希光、陈应华、房世均等学生的留校作品。林岗的《群英会上的赵桂兰》、邓澍的《和平签名》等是新年画发展史上的重要作品。从某种意义上说，中央美术学院对新年画发展起到了重要的作用。杨先让先生在《连环画年画系的创建》一文中写到："解放初和五十年代初，新年画的繁荣和所取得的成绩，除了国家重视外，美术院校师生参加创作实践是很重要的一个因素。"[1]

1980 年左右，中央美术学院成立了年画连环画系。年画连环画系的师生对如何继承和发扬中国年画和连环画的优秀传统，进行了积极的探索。同时，很多新年画作品也涌现出来，如李振球的《农村飞来金凤凰》便是对传统年画进行再探索的实例。据杨先让先生回忆，当时年画专业的老师有冯真、顾群，也从外校借调过杭鸣时、李百钧、陈开民和靳之林。年画专业教学除了史论、外语等共同课外，还包括素描、色彩、西画、中国画中的工笔重彩、书法，以及下乡实习、创作课等。年画专业强调对民间艺术的研究。

应该说，这两个时期的新年画作品既有相似性，又有差异性。相似的是对年画的新探索，对中国民间年画艺术的继承和发展。不同的是新年画运动中的作品更加突出新年画作品的宣传教育功能，而 20 世纪 80 年代初的新年画作品虽然也要求在普及中提高，但是对民间传统的再发展更多一些。

二、漫画

以 1949 年为界，中央美术学院的漫画藏品分为两个时期。1949 年之前的漫画藏品包括叶浅予、张文元、张乐平、陶谋基、华君武、特伟、廖冰兄、苏晖、苏光、米谷、洪荒、施展、朱丹、伍必端、张仃等人的漫画，其中以华君武、廖冰兄、米谷和伍必端的作品量最多。从作品内容来看，反映了反帝反封建的主题，突出了漫画作为匕首和武器的功能。1949 年后的漫画创作以叶浅予和韦启美为代表，中央美术学院美术馆皆有其漫画作品收藏。这一时期的漫画作品虽然也有讽刺性的特点，如叶浅予的《富春人物百图》，但是，更突出的不同是韦启美所开创的歌颂性漫画，这一题材漫画中的复杂性值得我们深入研究。

三、插图

在中央美术学院美术馆收藏的插图作品中，一部分是老先生、老师的插图创作，另一部分是学生的毕业创作或留校作业。前者以罗工柳、王琦、古元、彦涵、伍必端、孙滋溪、李宏仁等老先生的作品为代表。其中最早的是罗工柳的《李有才板话》（1942），这件作品在中国现代插图史上有很重要的地位。后者体现了中央美术学院插图教学的发展过程。中央美术学院的插图教学正式开始于20世纪70年代末，在版画系成立了插图工作室，伍必端先生是第一届插图工作室的主任，孙滋溪先生也参与了插图的教学工作。值得一提的是，在20世纪60年代初，版画系的学生也多有插图创作，如范梦祥的《杨高传》插图（1962）、李小然的《李二嫂改嫁》插图（1963）、广军的《新生》插图（1963）、张志有的《小英雄》插图（1962）等。从20世纪80年代开始，中央美术学院美术馆开始大规模收藏历届中央美术学院插图工作室的毕业生作品，如周建夫的《小二黑结婚》（1980）、刘体仁的《"活佛的故事"》插图（1980）、高荣生的《四世同堂》插图（1982）、肖洁然的《鲁克童话选》插图（1983）、牟霞的《百年孤独》插图（1996）、田林的《红磨坊》（1997）、方方的《克雷诺夫寓言》插图（2002）、钱明均的《张爱玲传奇》插图（2002）、李啸非的《唐诗》插图（2006）等。这些作品非常系统、连贯地反映了中央美术学院插图教学的发展情况。

插图的创作方法一直是中央美术学院插图工作室不断探寻的课题。伍必端先生认为"插图画家应与文学作家密切合作"[2]。孙滋溪先生也曾在1987年写专论回顾插图的教学特点与措施。[3]他认为插图教学的步骤包括以下几个方面：1. 插图教学应着重培养学生的创作能力；2. 插图创作课的主要教学方法是：学生在教师指导下的创作实践；3. 选择文学作品；4. 研究文学原著；5. 熟悉书中的生活；6. 整体设计；7. 选择插图情节；8. 艺术表现；9. 完成作品。

高荣生老师在1998年发表的专文中对插图创作中的语言转换问题进行了分析。[4]他认为语言转换是插图创作的基础，可分为直叙性转换和间接性转换两种。"当插图以恰当视觉语言表现了书面语言的内容，并加深了原作的精神内涵，这首先归结于再造想象的成功，也是语言转换的成功。"

四、连环画

中央美术学院的连环画作品收藏集中在三个阶段：一是1949年之前，二是20世纪60年代，三是20世纪80年代。这些作品体现了美院师生在连环画上的创作情况。

1949年之前的作品收藏主要有曹振峰的《一斗红高粱》连环画（1947）和邓野的连环画《女英雄李秀真》（1949）。

20世纪60年代的作品主要有：李全森的《三提媒》（1964），张志有的《老孙头和他的驴的故事》（1964），版画系四年级集体创作的《一件破棉袄的故事》（1964），版画系第二工作室集体创作的《革命英雄刘士绥》（1964），版画系第三工作室集体创作的《革命战士孟庆山》（1964），版画系第四工作室二、三年级集体创作的《一碗粥》（1964），中国画系二、三、四年级集体创作的《康成福忆苦思甜》，中国画系三年级山水科集体创作的《一场风波》（1965），杨建民、史秉有、李魁正、彭培泉、李增礼集体创作的《赵福贵家史》，龙清廉、汪伊虹创作的《董存瑞》，楼家本的《刘文学》，张为之的《雷锋月历》等。从这些作品来看，当时美院师生创作连环画是一个高峰，版画系和中国画系的学生都有连环画创作。版画系学生的连环画创作集中在1964年，中国画系学生的连环画创作集

中在 1965 年至"文革"前。版画系的连环画创作使用的是木刻技法，中国画系的连环画创作用的是线描手法。而龙清廉、汪伊虹创作的《董存瑞》，楼家本的《刘文学》，张为之的《雷锋月历》是水彩和水粉画。可见，当时美院的连环画创作非常活跃，手法也很多样。在内容上反映的都是新生活、新事件。它们积极反映了火热的斗争：有的歌颂战争中的英雄，有的控诉和批判旧社会的压迫和剥削，有的是时事和运动中的连环画，有的又歌颂雷锋等新中国道德模范。

中央美术学院曾经在 20 世纪 70 年代末成立了年连系，专门进行过连环画的教学工作，当时的老师有从上海调来的贺友直，以及本校的杨逸麟等。从教学内容来看，年画专业和连环画专业所教课程类似，除了史论、外语等共同课外，还包括素描、色彩、西画、中国画的工笔重彩、书法，以及下乡实习、创作课等。但是，连环画更加强调自编自画。年画连环画系培养过一批有志于连环画创作的毕业生，如韩书力、尤劲东、白敬周、谢志高、徐纯中、朱振庚等。

20 世纪 80 年代的美院连环画收藏也是质量最高的。优秀的连环画作品有朱振庚的《汉文帝杀舅父》（1980）、谢志高的《驼炭记》（1980）、白敬周的《草原上的小路》（1980）、徐纯中的《严州患匪》（1980）、韩书力的《邦锦美朵》（1982）、尤劲东的《母亲的回忆》（1985）等。

五、绘本

中央美术学院美术馆从 2012 年开始收藏绘本作品，主要是来自美院绘本专业学生的毕业创作。美院绘本工作室的杨忠老师曾在《高度与温度——关于绘本教学与内容的思考》中回顾与思考了美院的绘本教学情况。她说："国内直到 2002 年，绘本艺术才随着台湾绘本画家几米的《向左走、向右走》等作品陆续引进才被国人认识。但即便那个时候，绘本艺术是什么仍不被国人所真正了解，大陆范围内也找不到一个真正意义上的绘本创作者，遑论绘本的教学。2005 年，我应中央美院城市设计学院之邀组建工作室，尝试绘本教学。最初将工作室命名为'图文信息设计'，主要致力于图文书籍的设计与出版。虽然这个名字在某种程度上也能反映绘本艺术所呈现的其图文关系的特点，但是不论在学院内部还是社会大众看来，'图文信息设计'都显得面目过于模糊，无法体现绘本与生俱来的艺术特性，和它作为一门独立艺术形式的主体性，以及对创作者艺术造诣和综合能力的全方位要求。为了进一步明确专业特点和学术方向，遂于 2011 年更名为'绘本创作工作室'。"

因此，朱琳的《麻雀》（2012）、董亚楠的《恐龙快递》（2014）、李叶子的《理想国》（2015）、苗雨的《世界的外面》（2016）、付娆的《The Box》（2015—2016）、高派的《永动记》（2016）、李星明的《水獭先生的新邻居》（2016）、刘川川的《神奇规划局》（2016）、野天的《云上的乐园》（2016）等绘本作品，非常直接地反映了中央美术学院绘本工作室的教学发展情况。

《中央美术学院美术馆藏精品大系·中国新年画、漫画、插图、连环画、绘本卷》的编写，得到了高荣生、殷双喜、杨忠、江文等老师的指导和帮助，对此我们深表感谢！本卷集中呈现了中央美术学院的教学成就，在某种程度上也代表了中国新年画、漫画、插图、连环画、绘本的发展史。希望通过该卷的出版，助力中国美术史的研究事业。

最后，向曾经捐赠艺术作品的艺术家及家属表示诚挚谢意！

李莎

注释

[1] 杨先让：《连环画年画系的创建》，载于《美术研究》1985 年第 1 期。

[2] 伍必端：《插图画家应与文学作家密切合作》，载于《美术》1954 年 4 月 1 日。

[3] 孙滋溪：《插图教学的特点与措施》，载于《美术研究》1987 年第 3 期。

[4] 高荣生：《插图创作中的语言转换》，载于《美术研究》1998 年第 4 期。

新年画

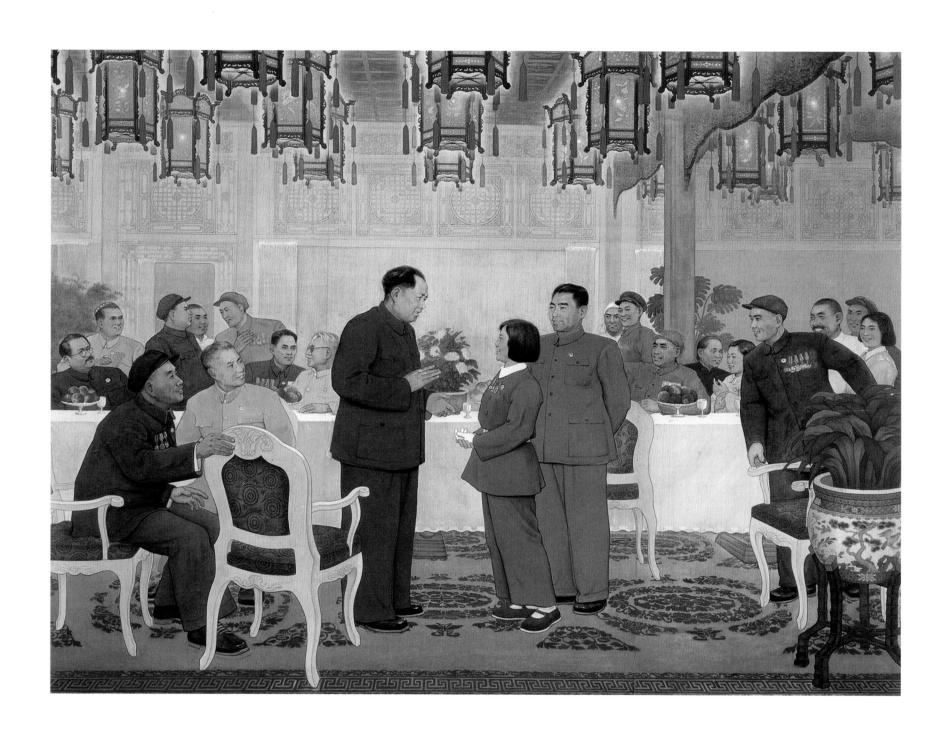

林岗

群英会上的赵桂兰

1950年
176.5cm×213.5cm
绢本设色

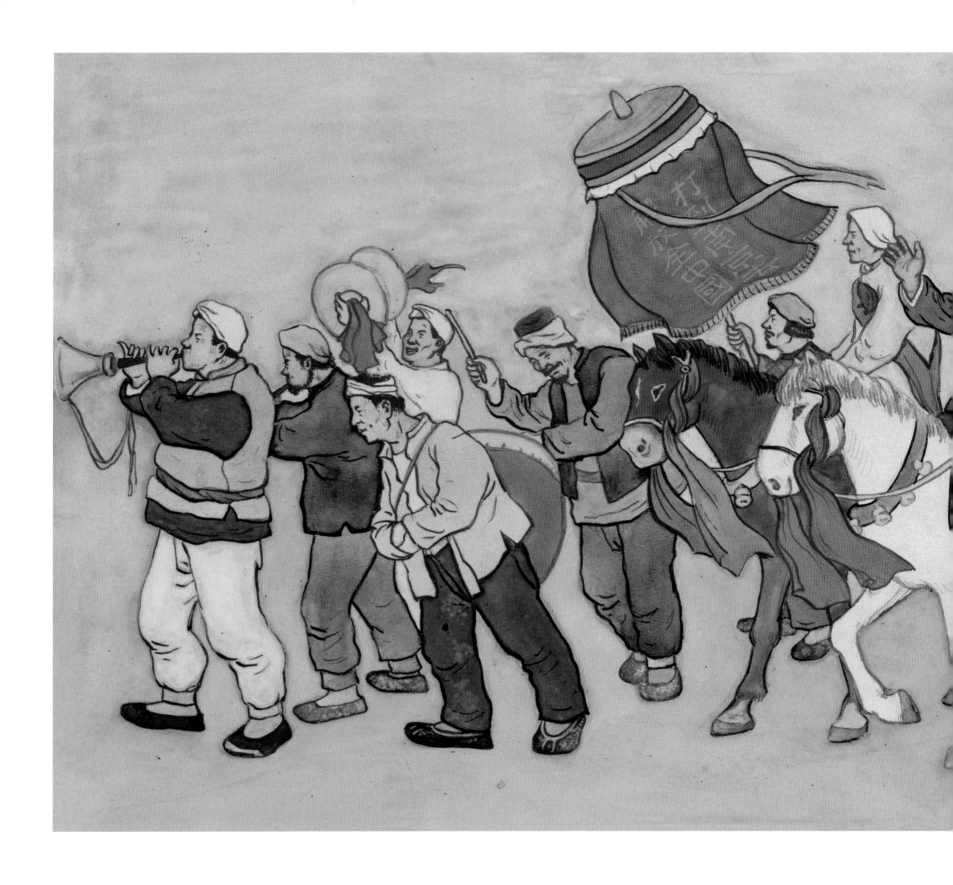

陈因

欢送新战士

1949年
19.2cm×43.7cm
纸本水粉

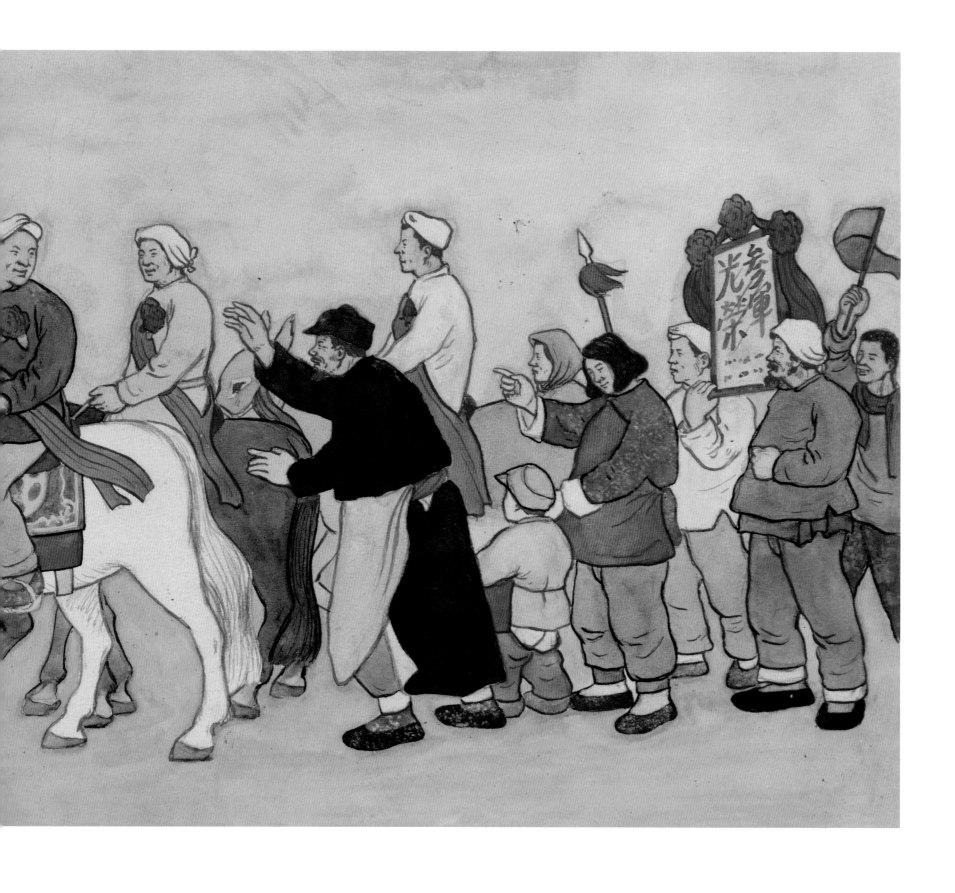

邓澍

和平签名

1950年
127cm×189cm
绢本设色

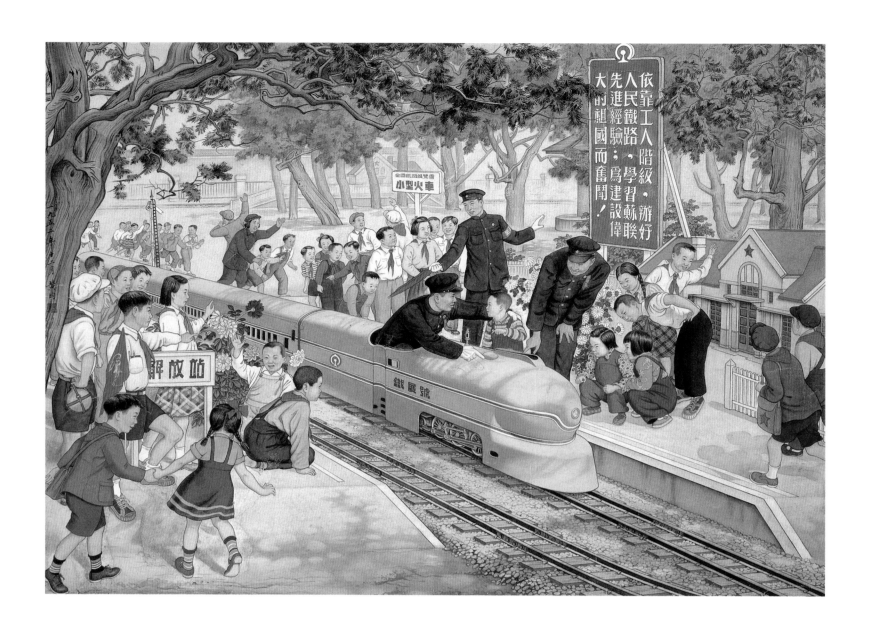

黄均

铁展号火车

1952年
47cm×64cm
纸本设色

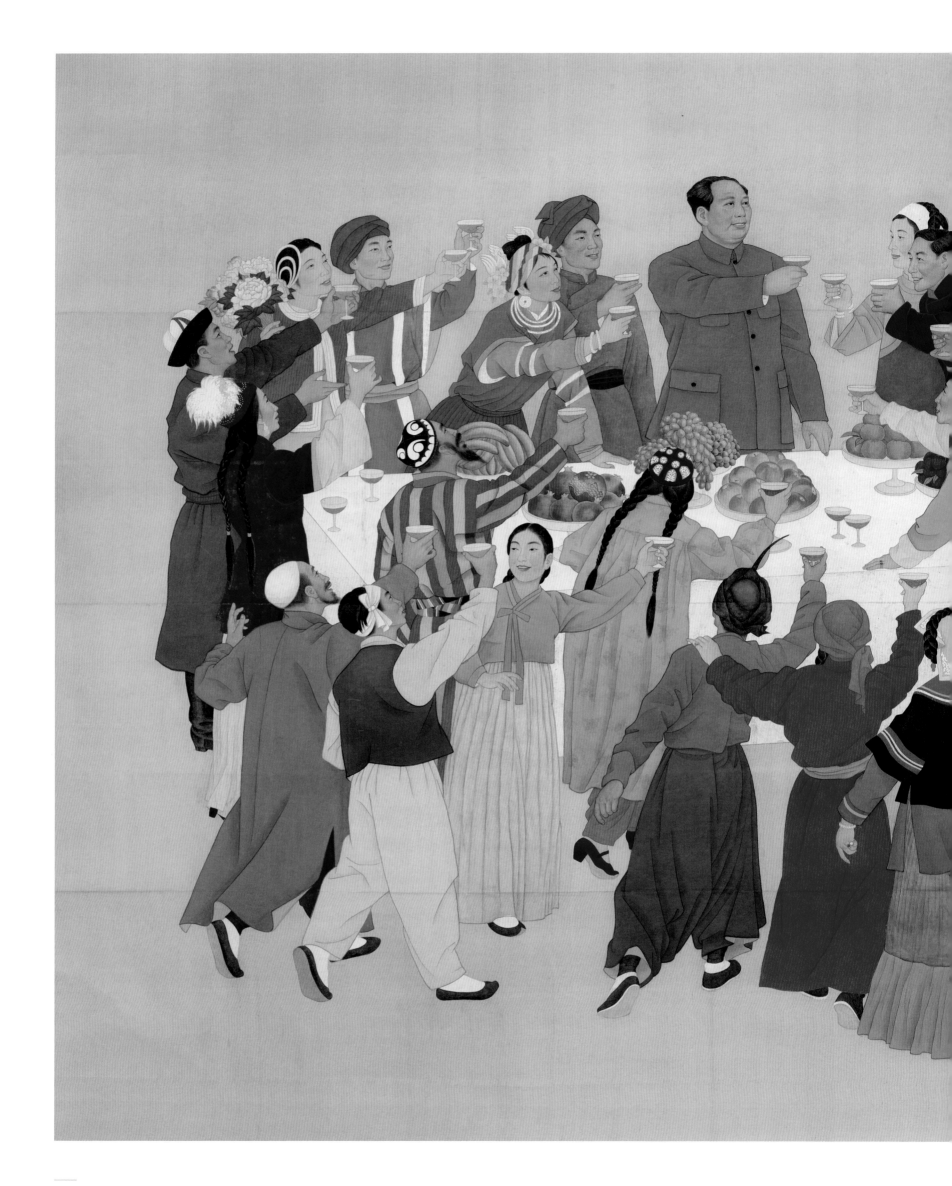

叶浅予

民族大团结（一）

1953年
233cm×326cm
绢本设色

傅植桂

又增加了两分

1953年
54.5cm × 72.5cm
纸本水彩

李硕仁

感谢工人老大哥

1952年
39.5cm×56.5cm
纸本水彩

国画系三年级集体创作

运动会

1958年
60cm × 235cm
纸本设色

国画系毕业生集体创作

农村食堂

1959年
134cm × 66cm
纸本设色

史希光

入少先队

1964年
78cm × 104.5cm
纸本设色

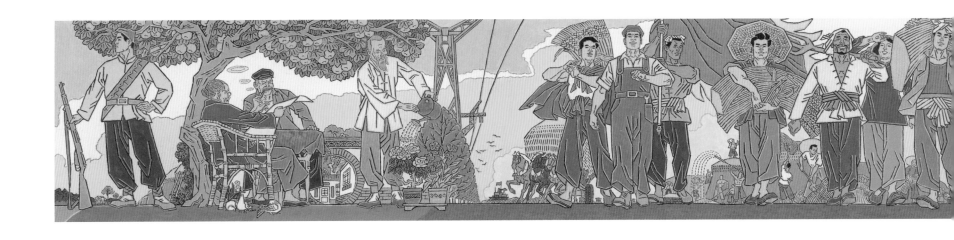

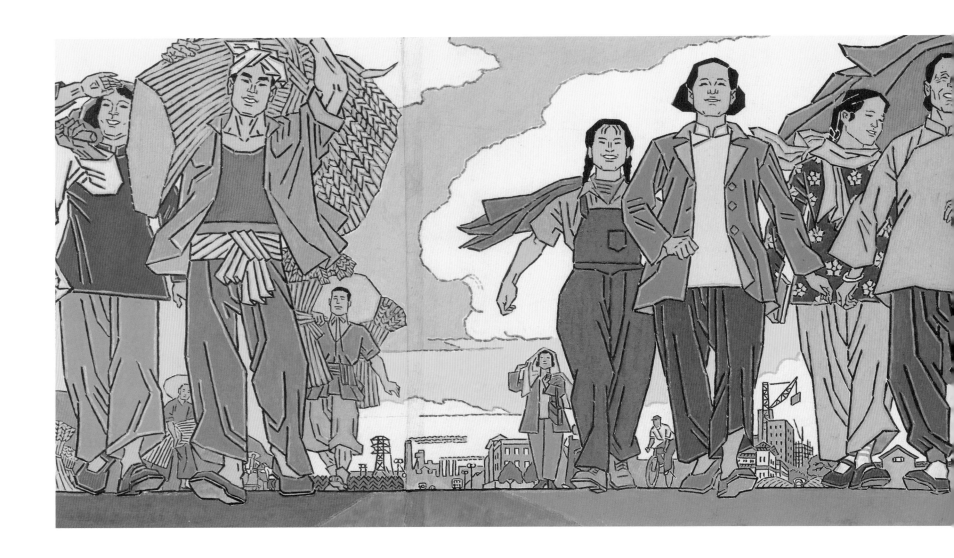

龚建新

人民公社好

1961 年
25cm × 223cm
纸本设色

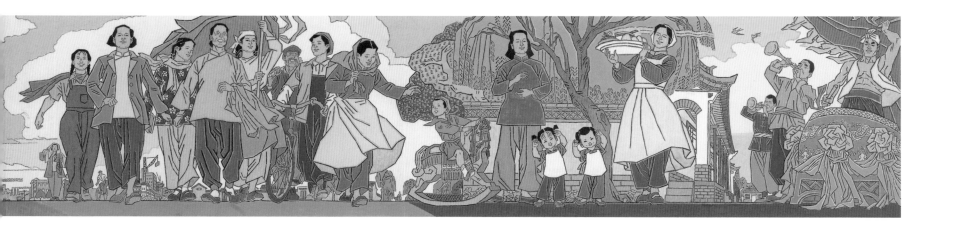

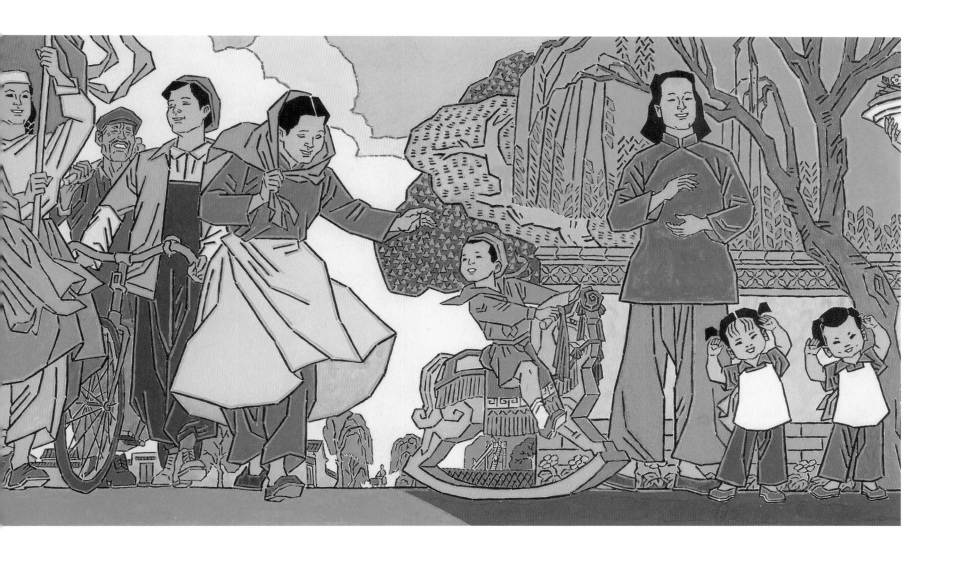

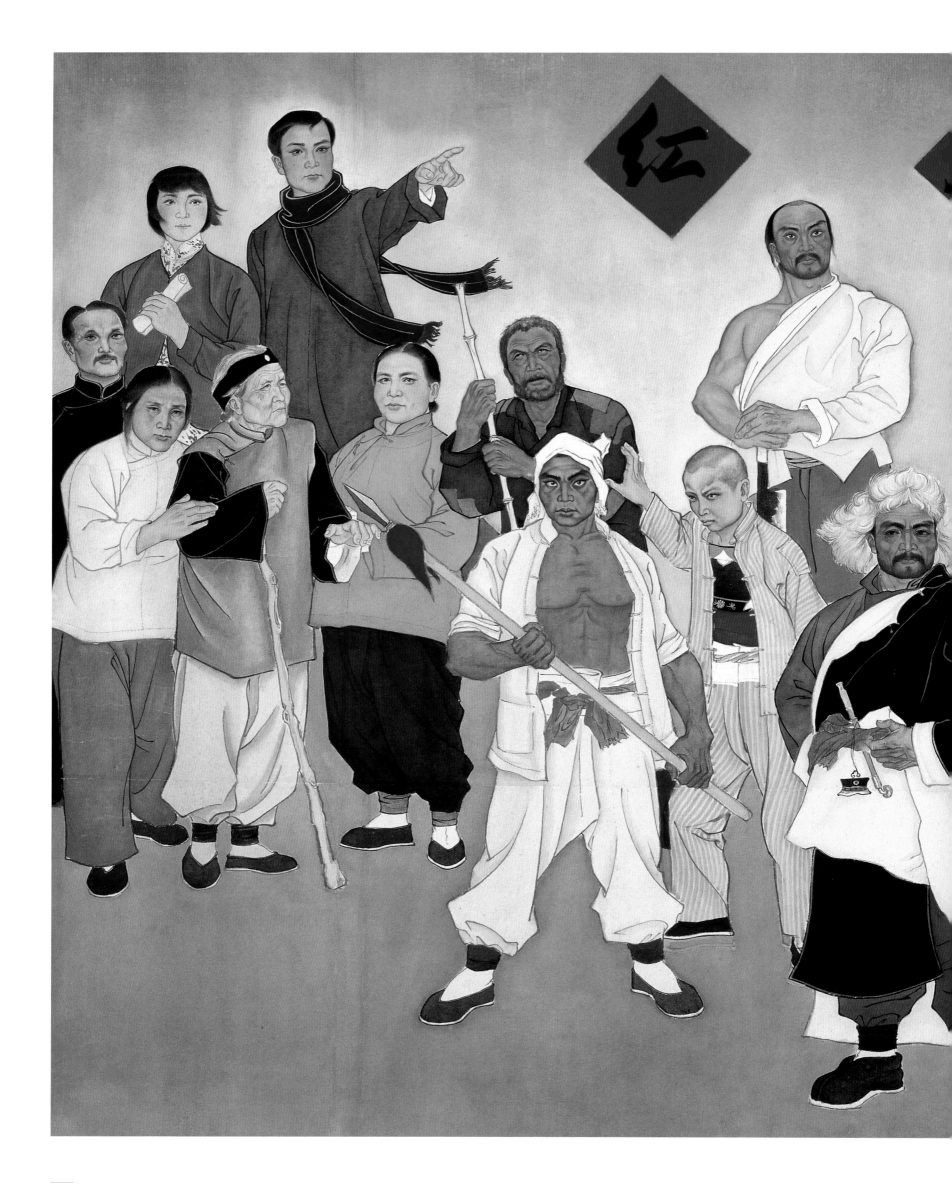

李中贵

红旗谱

1962年
110cm × 181cm
纸本设色

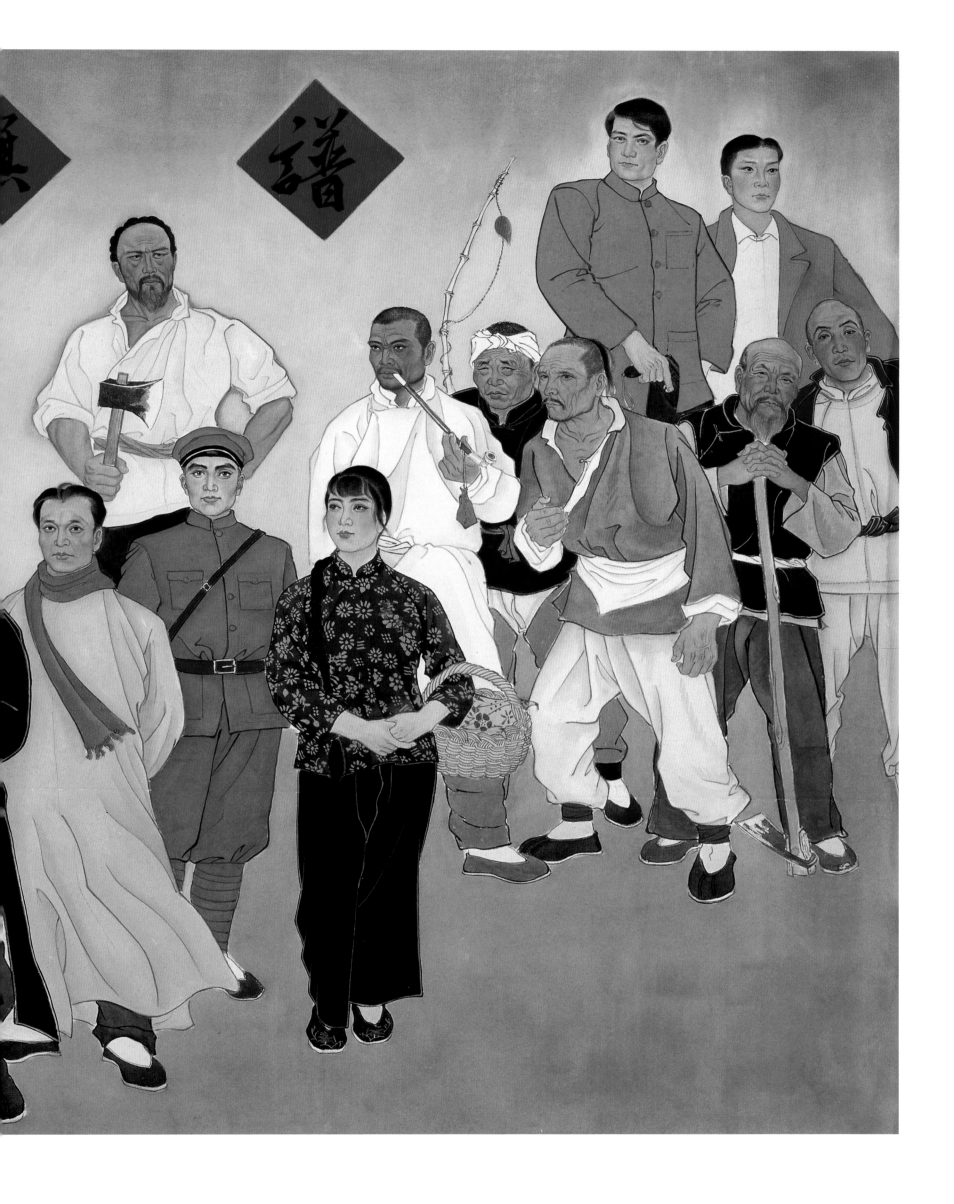

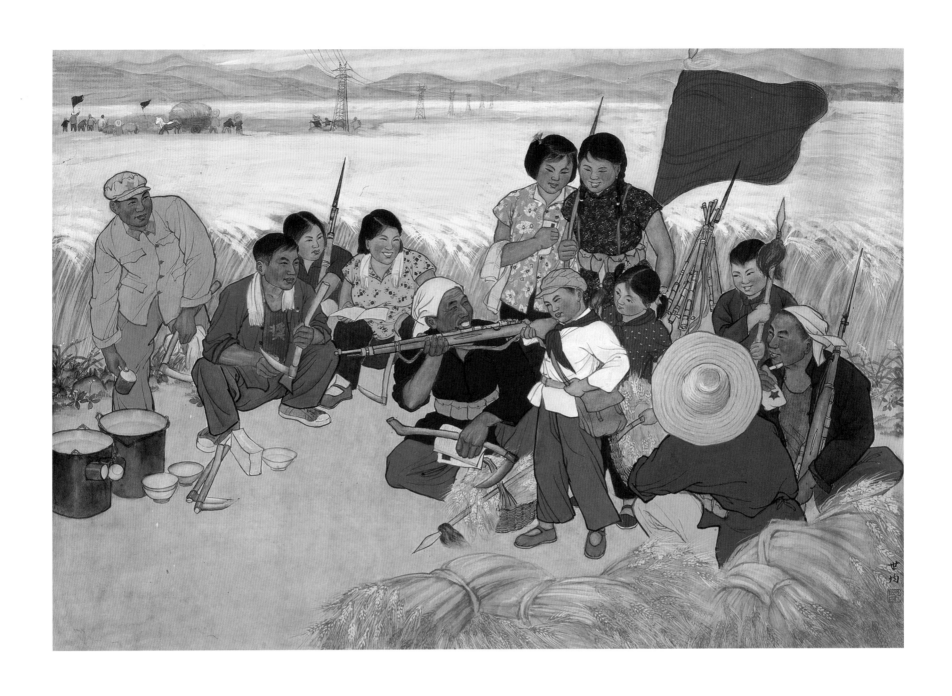

房世均

练武

1967年
58.5cm × 83.5cm
纸本设色

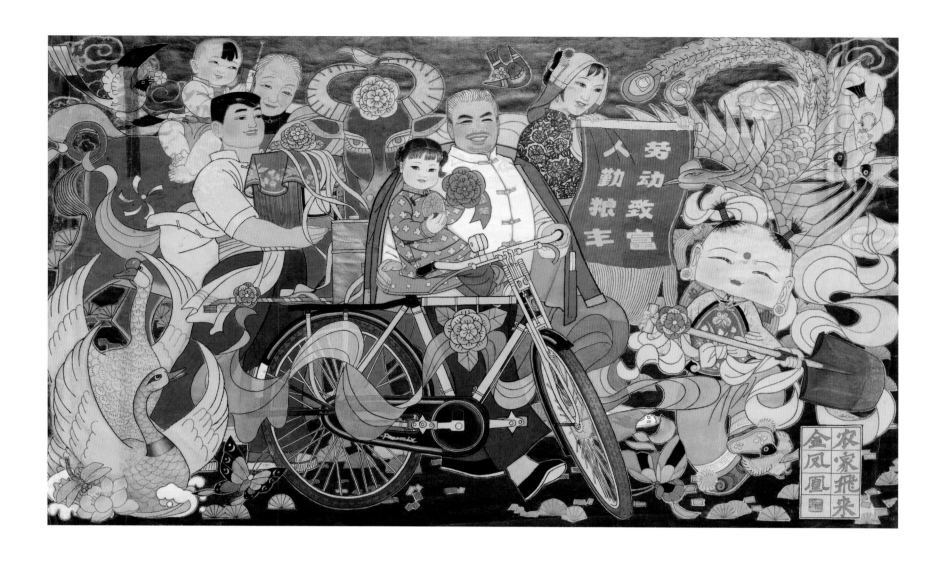

李振球

农家飞来金凤凰

20世纪 80年代
70cm × 120cm
纸本水粉、水彩

漫画

叶浅予

印度风情

1943年
20.5cm × 26.5cm
纸本水墨
1999年叶浅予家属捐赠

张仃

挡不住的伟大力量

1947年
29.7cm × 44.5cm
纸本铅笔

陶谋基

为人民公仆

1947年
29cm×41cm
纸本水彩

朱丹

总统府设防图

1949年

32.2cm × 28.5cm

纸本毛笔

张文元

大闹宁国府

1948年
21.2cm × 27.3cm
纸本钢笔、毛笔

张乐平

没有买到

1948年
35.9cm × 43.3cm
纸本钢笔、毛笔

张乐平

校舍全景

1948年
35.3cm × 43.2cm
纸本钢笔、毛笔

张乐平

夜深人静

1948年
35.3cm×43.2cm
纸本钢笔、毛笔

廖冰兄　　　　　廖冰兄　　　　　廖冰兄

漫画 No.18　　　漫画 No.37　　　燃血求知

1949年　　　　　1949年　　　　　1949年
36cm×46.5cm　　36cm×46.5cm　　35.8cm×46.3cm
纸本广告色　　　纸本广告色　　　纸本广告色

廖冰兄

教授之餐

1946年
33cm × 26.5cm
纸本广告色

特伟

圈中有彩

1948年
27.6cm × 21.3cm
纸本钢笔、毛笔

洪荒

强烈的对照

1949年
29.5cm × 49.2cm
纸本淡彩

苏晖

听我指挥胖起来

1949年
19.4cm×27cm
纸本毛笔

苏光

反对战争贩子保卫和平民主

1949年
7.5cm × 10.3cm
黑白木刻

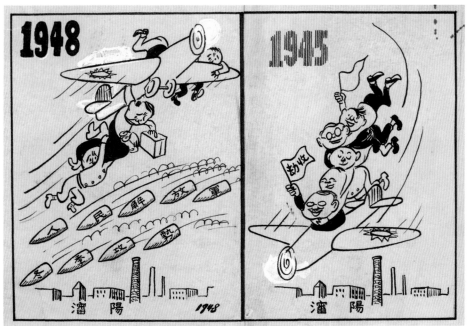

华君武

乘兴而来败兴而归

1948年
17.1cm×23.8cm
纸本毛笔

华君武

推完磨杀驴

1948年
11.5cm×13cm
纸本毛笔

华君武

绝不合作

1949年
12.5cm×22.9cm
纸本毛笔

华君武

哀乐指挥

1949年
19.7cm × 36.5cm
纸本毛笔

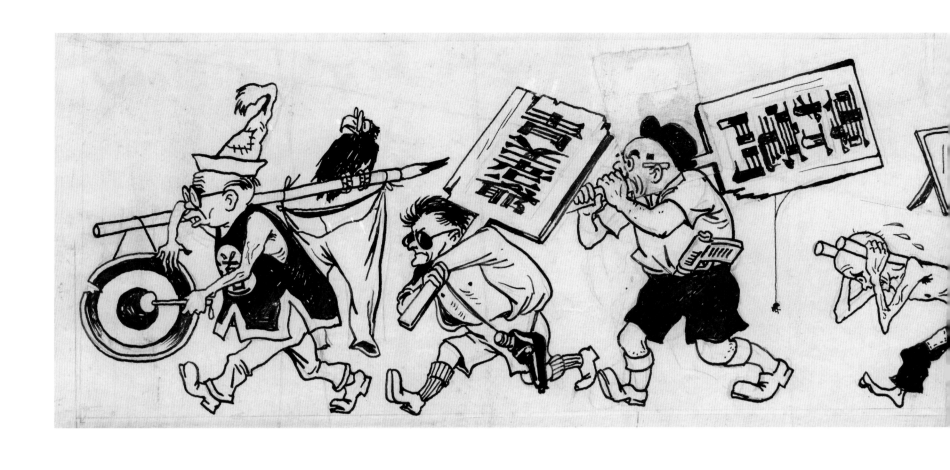

米谷

蒋经国冒充变色龙图

1948 年
11.7 cm × 50.5 cm
纸本毛笔

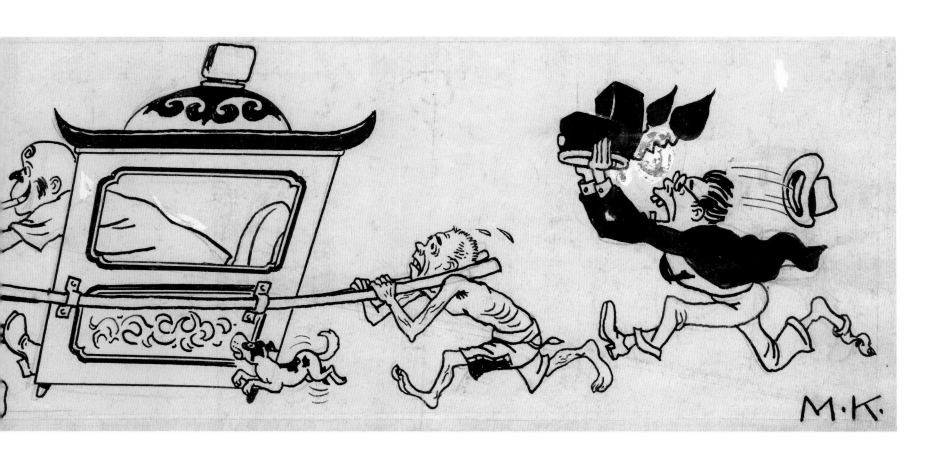

米谷

等对手来握手 No.8

1948 年
19.3cm × 25.3cm
纸本毛笔

米谷

蒋莱子娱亲

1948 年
15.9cm × 26.3cm
纸本毛笔

米谷

充箱记

1949 年
17.9cm × 24.1cm
纸本毛笔

米谷

蒋经国也是武松

1949年
14.9cm × 22.2cm
纸本毛笔

米谷

起草方案 No.3

1949年
14.6cm × 26.7cm
纸本毛笔

米谷

和平之门从未关过

1949年
18.7cm × 23.9cm
纸本毛笔

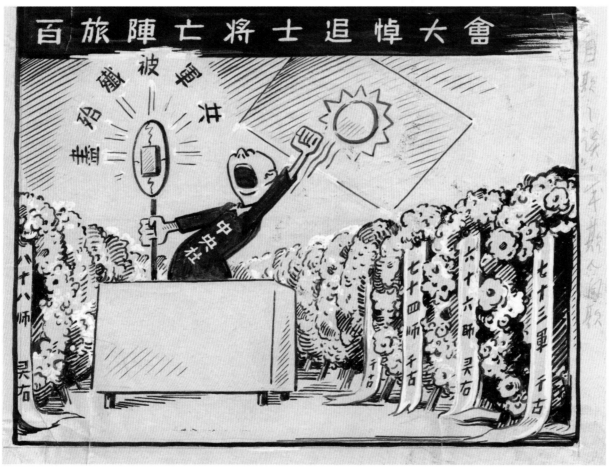

施展

协助日本恢复

1948年
16.8cm × 21.5cm
纸本毛笔

施展

自欺之误

1949年
17.5cm × 21.9cm
纸本毛笔

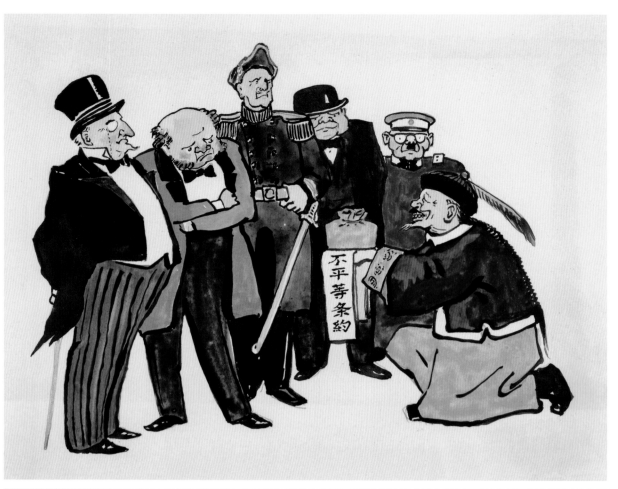

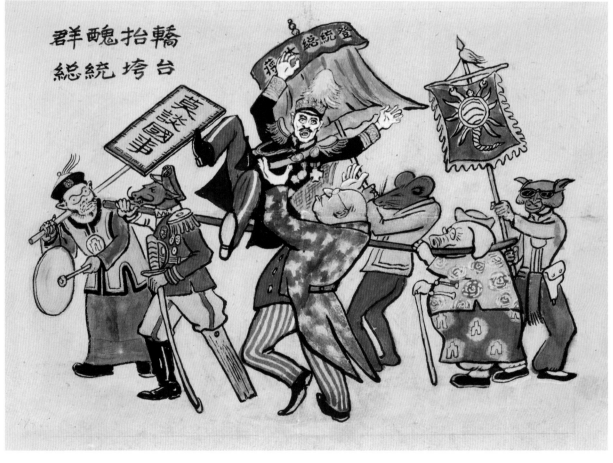

伍必端

不平等条约

1949年
28cm × 35cm
纸本彩墨

伍必端

群丑抬轿总统垮台

1949年
28cm × 36cm
纸本彩墨

叶浅予

富春人物百图（系列之 1、2、3、4）

1990年—1991年
45cm × 34cm × 4件
纸本毛笔
1999年叶浅予家属捐赠

叶浅予

富春人物百图（系列之 5、6、7、8、9、10、11、12）

1990年—1991年
45cm×34cm×8件
纸本毛笔
1999年叶浅予家属捐赠

插图

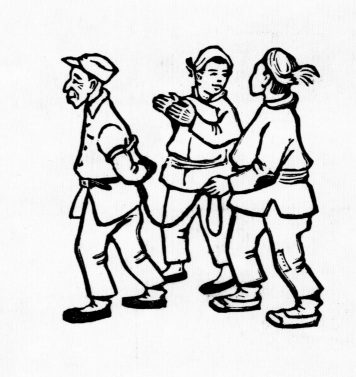
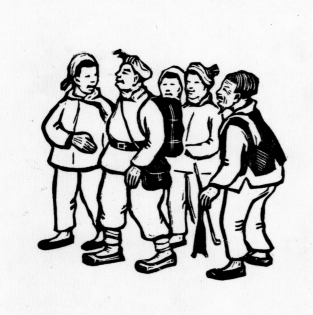
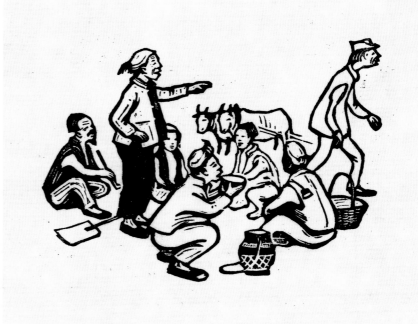
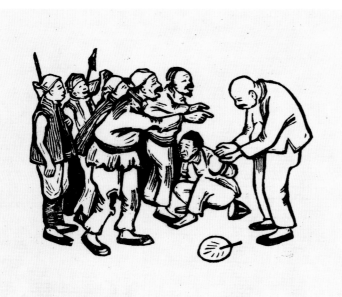
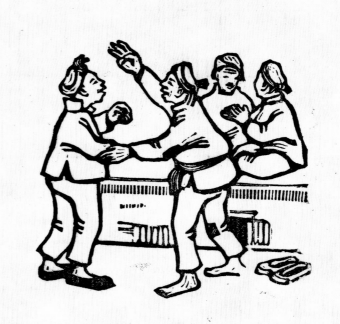

罗工柳

李有才板话（插图 1、4、8、10、15、17）

1946年
10.5cm×8cm、9cm×8.5cm、9cm×9cm、8cm×9cm、8.5cm×10cm、9cm×8.5cm
木版单色
2017年罗工柳家属捐赠

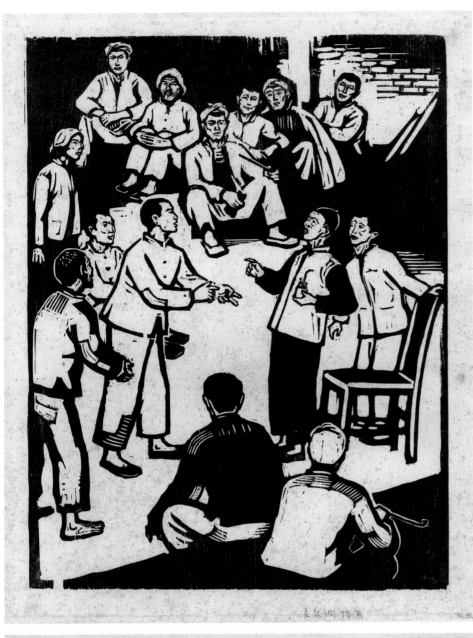

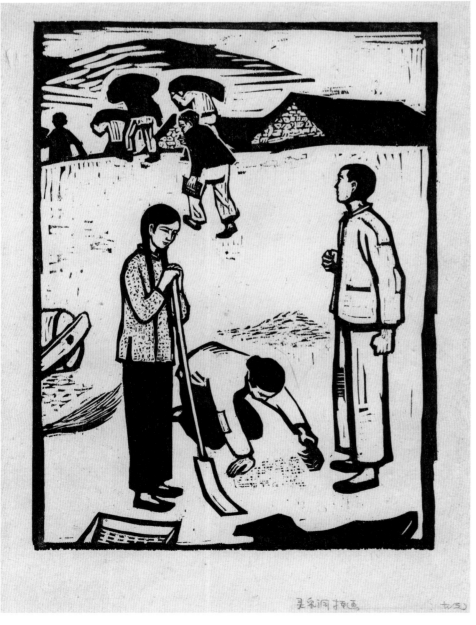

古元

灵泉洞（插图 1、3）

约 1959 年

35.1cm × 26cm、33.1cm × 24.8cm

木版单色

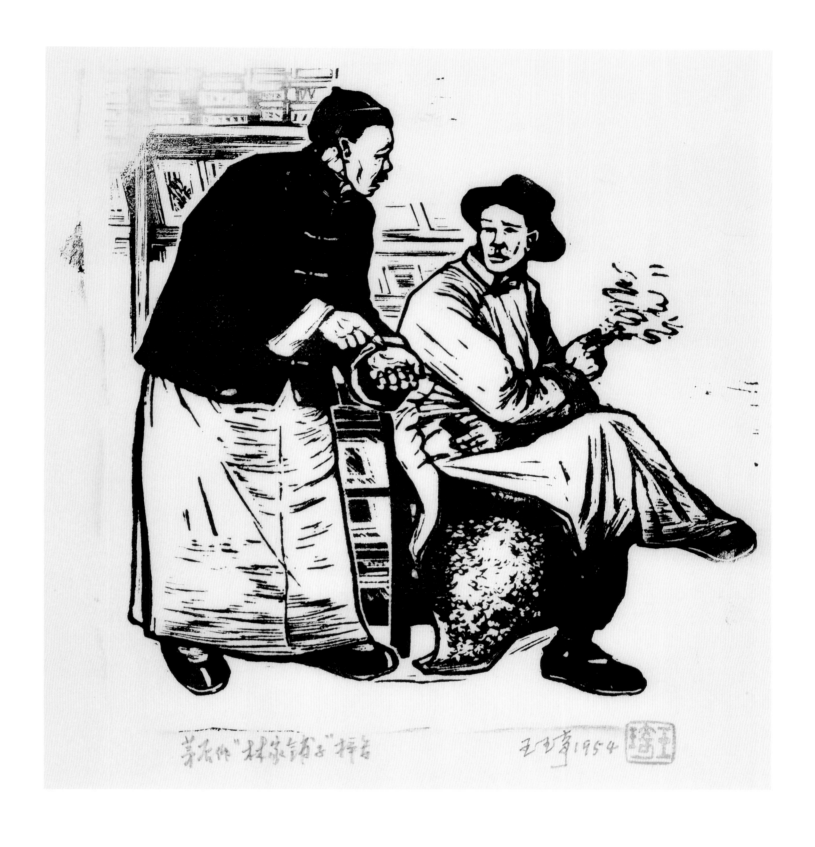

王琦

林家铺子（插图）

1954年
13.7cm×13.1cm
木版单色

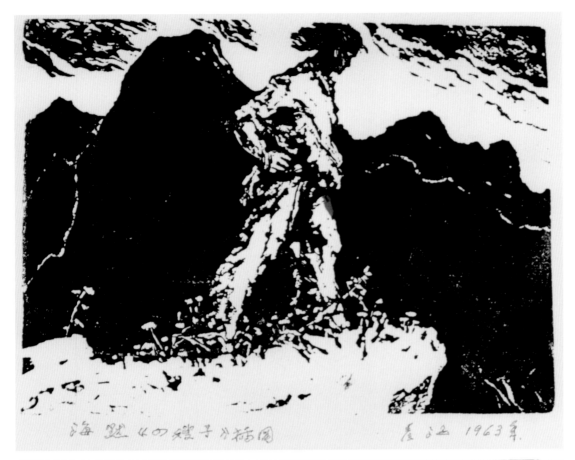

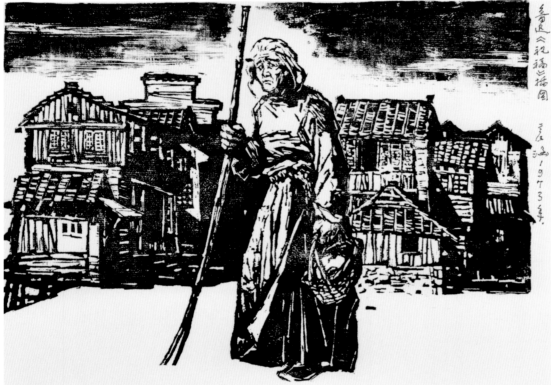

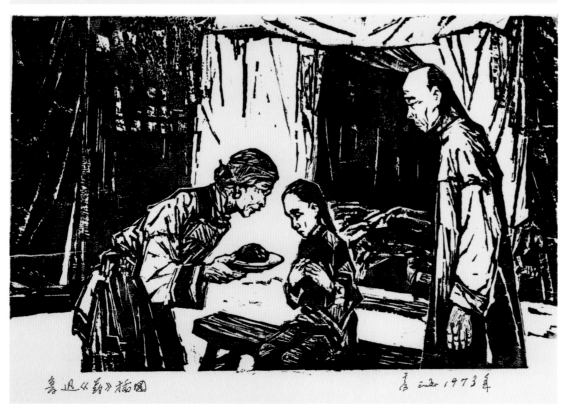

彦涵

四嫂子（插图）

1963年
15cm×20cm
木版单色

———

彦涵

祝福（插图）

1973年
21cm×28cm
木版单色

———

彦涵

药（插图3）

1973年
17cm×27cm
木版单色

彦涵

王贵与李香香（插图）

1980年
12cm×16cm
木版套色

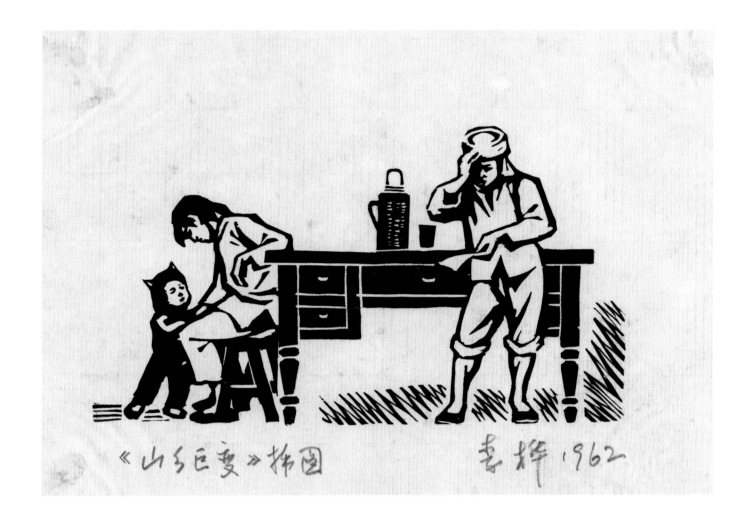

《山乡巨变》插图　　　　　李桦 1962

李桦

山乡巨变（插图）

1962年
12.5cm×17.5cm
木版单色

——
韦启美
山中黎明（插图）

20世纪50年代—60年代
38cm×29.2cm
纸本铅笔、毛笔

——
韦启美
粮秣主任（插图）

20世纪50年代—60年代
38cm×29.2cm
纸本铅笔、毛笔
——

孙滋溪

小武工队（插图 1）

1973年
15.2cm × 22.5cm
纸本炭笔、毛笔
2018 年孙滋溪家属捐赠

孙滋溪

小武工队（插图 2、3）

1973年
25.2cm×24.2cm、29.7cm×22.2cm
纸本炭笔、毛笔
2018年孙滋溪家属捐赠

孙滋溪

大风口（插图1、2、3、4）

1986年

25cm×17.4cm、23.5cm×16.4cm、24.7cm×17.4cm、24.5cm×17.5cm

纸本炭笔、毛笔

2018年孙滋溪家属捐赠

伍必端

铁流（插图 2、8）

1977年
26cm×21cm×2件
纸本水彩

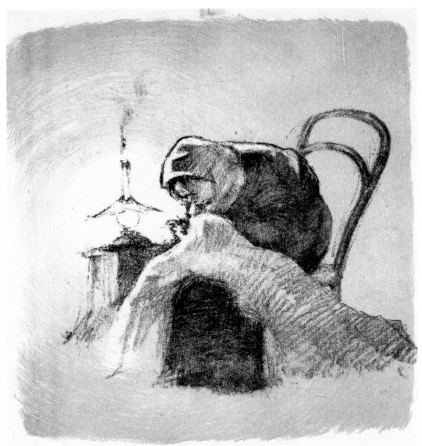
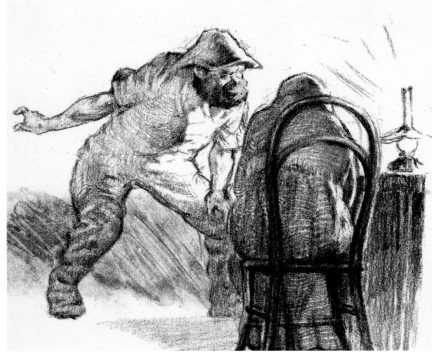

李宏仁

穷人（插图1、2、3、4）

1981年
20cm×18.2cm、17.5cm×22cm、14.6cm×27cm、17.9cm×25.5cm
石版单色

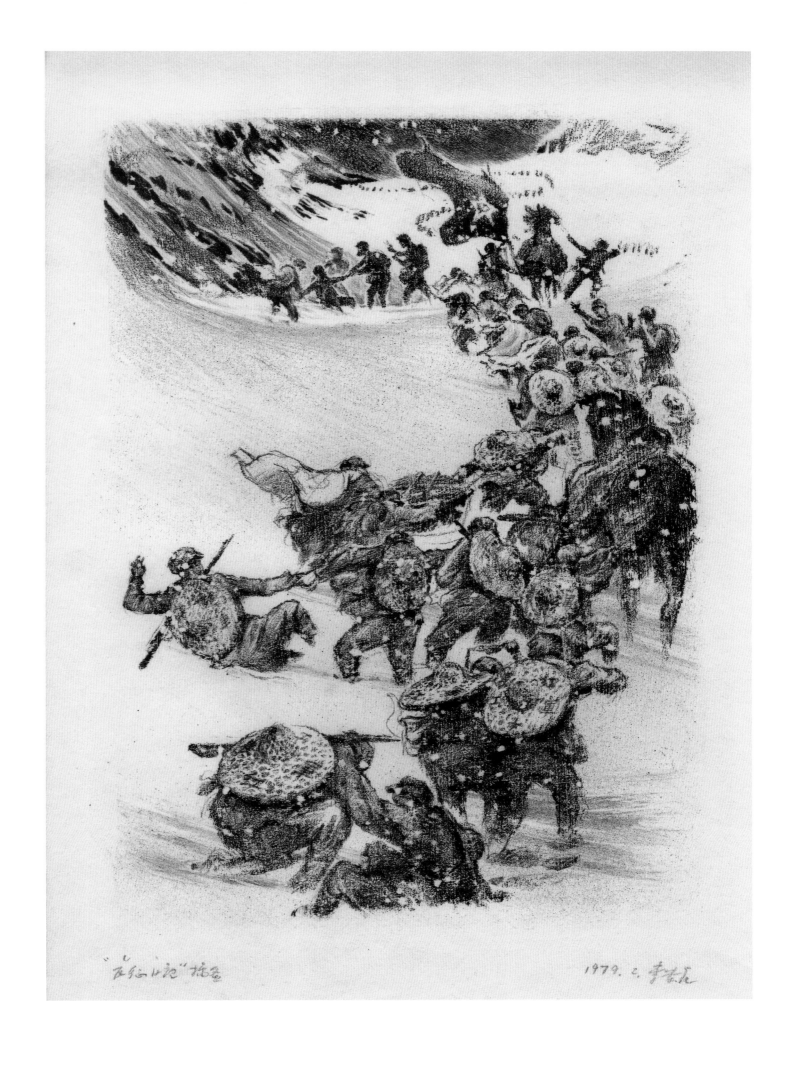

李宏仁

长征日记（插图1）

1979年
54.1cm × 39.6cm
石版单色

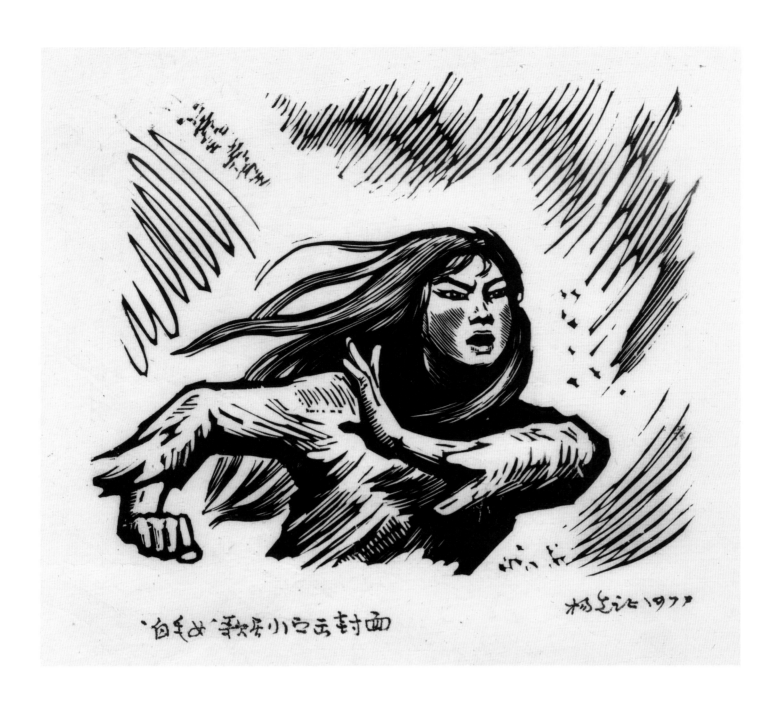

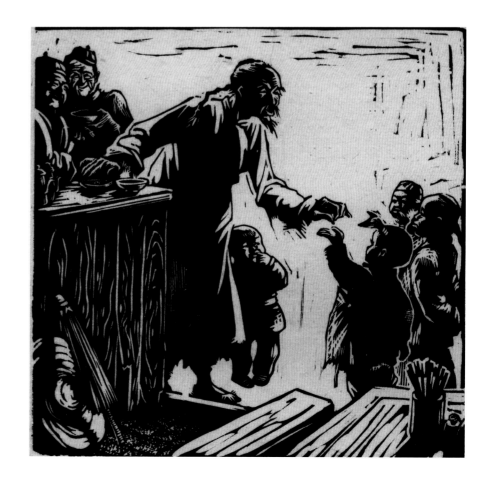

杨先让　　　　　傅小石

白毛女（歌剧演出封面）　　孔乙己（插图）

1977年　　　　　1956年
23.2cm×33.2cm　　18.2cm×17.2cm
木版单色　　　　木版单色

余右凡

中灵壶（插图）

1956年—1957年
31.7cm×21.2cm
木版单色

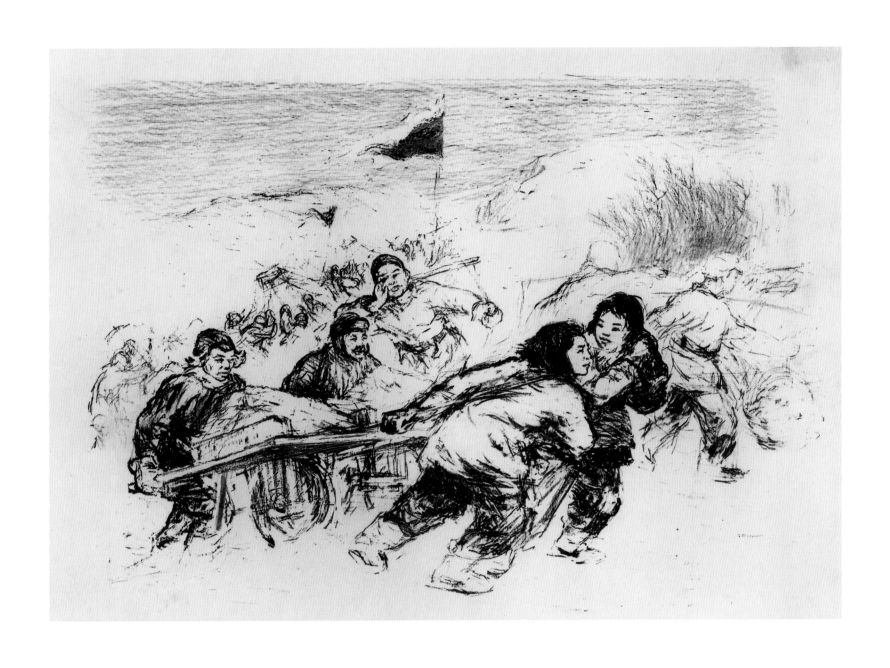

张作明

不断革命的人（插图 2）

20世纪 50 年代
33.5cm × 37.5cm
石版单色

洪庐

无题（插图）

约 1958 年
51.5cm × 37cm、52cm × 38cm
纸本铅笔

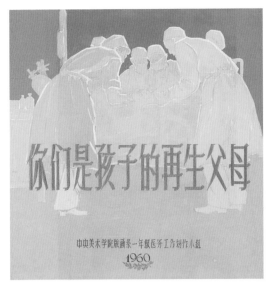

版画系一年级医务创作小组

你们是孩子的再生父母

1960年
36.8cm×33.3cm、37cm×53cm、37cm×53cm、36.8cm×35.9cm
纸本水粉

范梦祥

杨高传（插图1、2）

1962年
28cm×21cm×2件
木版套色

李小然

李二嫂改嫁（插图）

1963年
22.1cm×14.8cm
木版单色

李小表

太阳刚刚出山（插图1、2）

1963年
19.5cm×27cm、19cm×26cm
木版单色

蔡荣

饲养员赵大叔（插图 2、4）

1963年
27cm×19.5cm×2件
木版单色

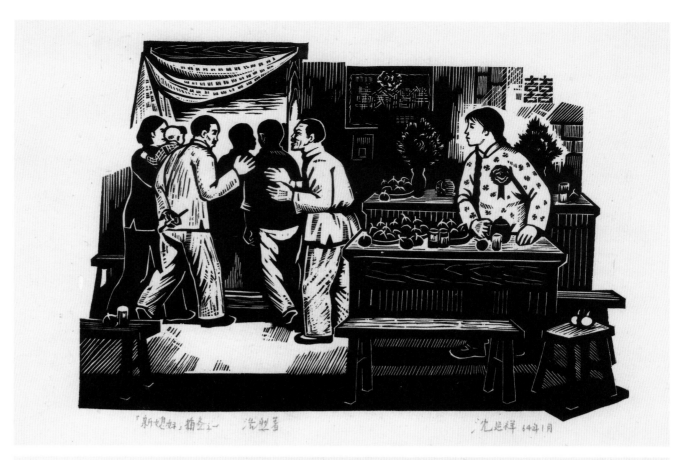

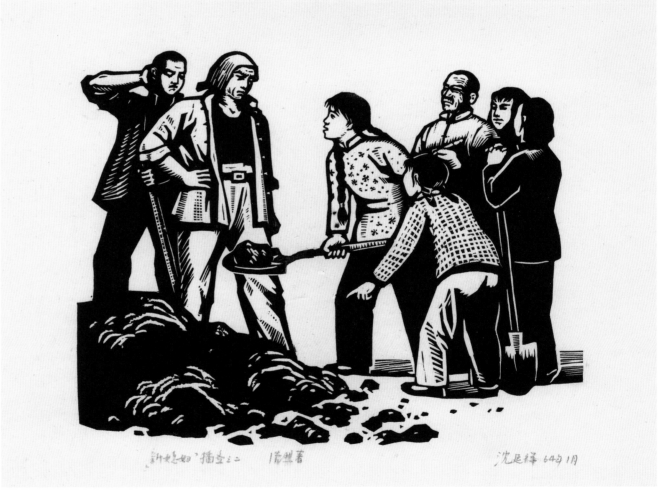

沈延祥

新媳妇（插图1、2）

1964年
20.5cm × 27.5cm、21.5cm × 27.5cm
木版单色

广军

新生（插图3、5）

1963年
20cm×13.5cm×2件
木版单色

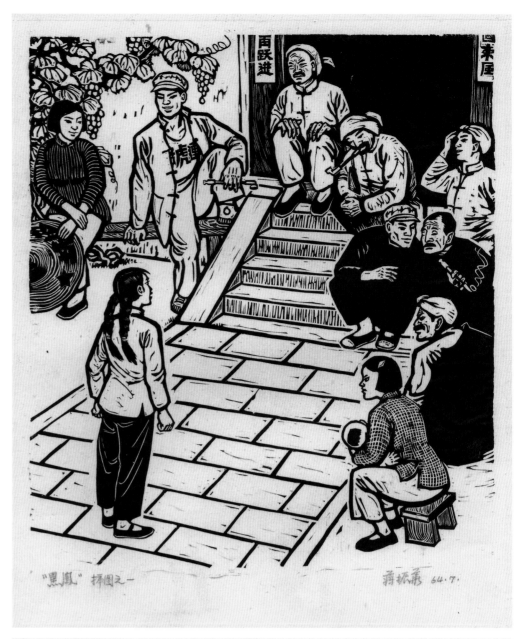

蒋振华

黑凤（插图1、3）

1964年
34.5cm×27cm×2件
木版单色

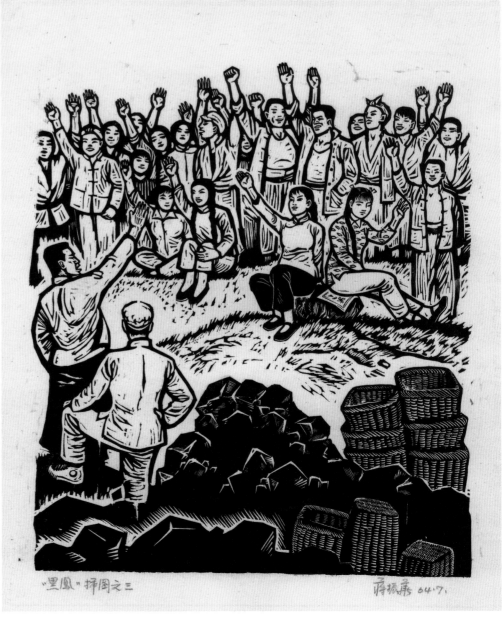

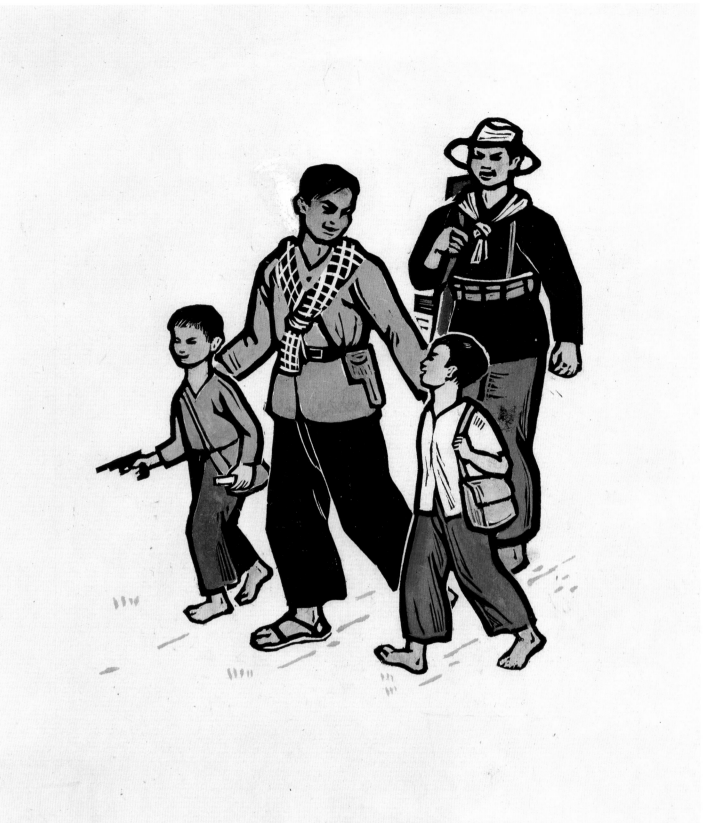

周秀芬

两个小朋友（插图 6）

1965年
26cm × 19.5cm
木版单色

陈雅丹

黑凤（插图 1、3）

1964年

29.6cm×22.7cm、26.4cm×21.1cm

木版单色

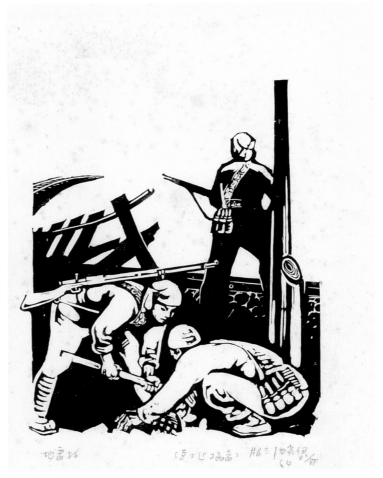

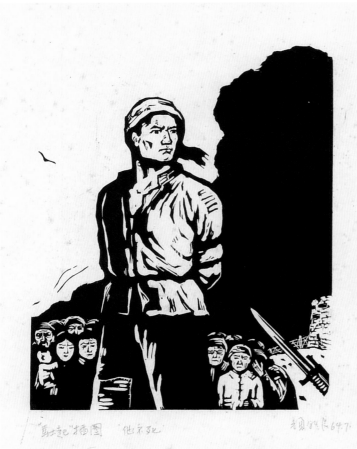

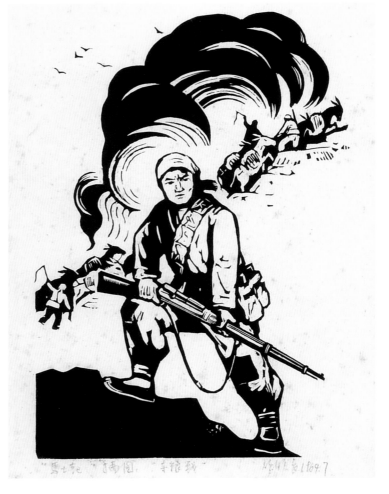

颜铁良

马士起（插图之"干革命"）

1964年
22.5cm×16.7cm
木版单色

沈尧伊

马士起（插图之"地雷战"）

1964年
22.5cm×15.6cm
木版单色

颜铁良

马士起（插图之"他不死"）

1964年
22.7cm×16.1cm
木版单色

颜铁良

马士起（插图之"夺粮战"）

1964年
22.8cm×16.7cm
木版单色

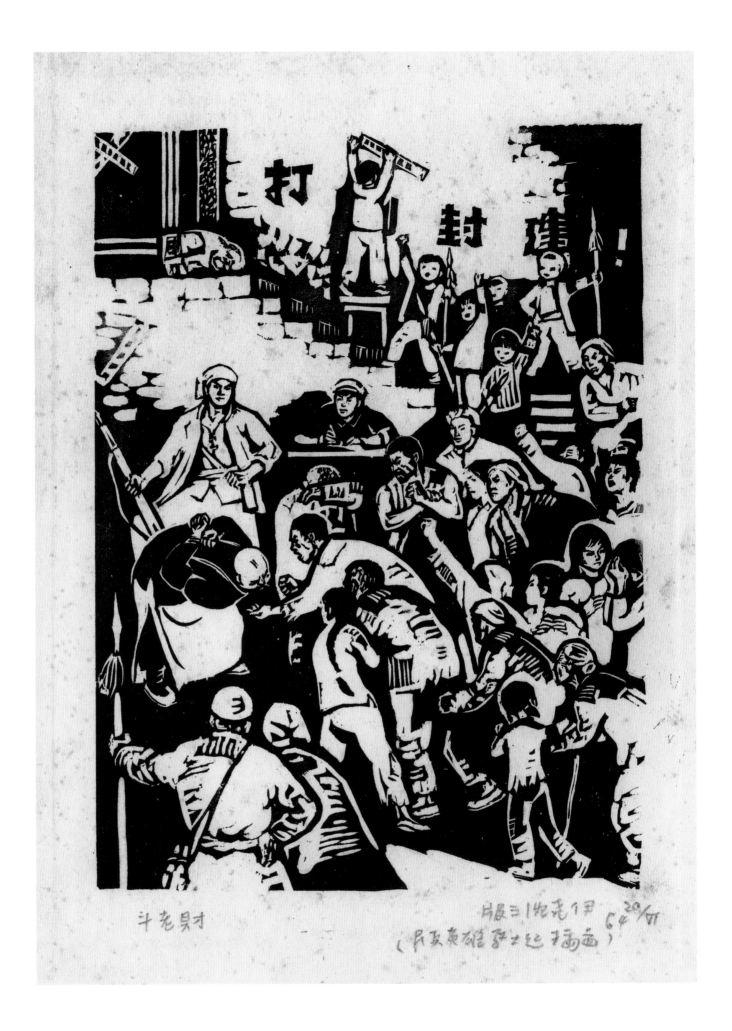

沈尧伊

马士起（插图之"斗老财"）

1964年
23cm×16cm
木版单色

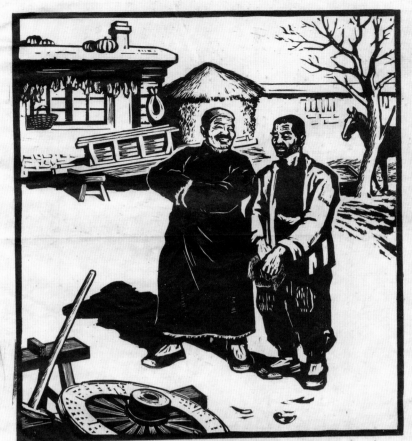
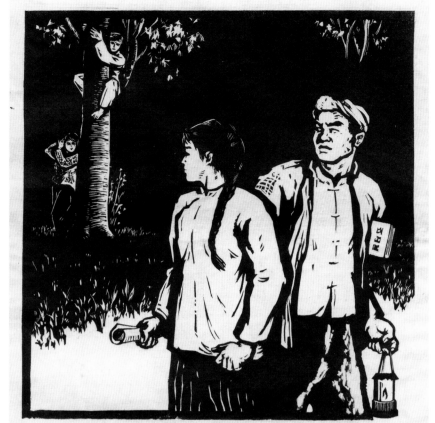

李成章

铁木前传（插图 2、3）

1964 年

34.5cm×23.3cm、34.1cm×23.4cm

木版单色

甘蔗田里
捉
强
盗

一天，一个美国军官，从外边喝得醉醺醺地回来查案，当他走过一片甘蔗田的时候，忽然看见前面有个头上包着花头巾的漂亮姑娘。那家伙就急忙追上去，追呀，追呀；眼看就要追上啦，忽然，"嘣"的一声被一根绳子绊倒了。

·1·

小哈斯
爆 破
输油管

小哈斯是委内瑞拉民族解放军的小联络员。一天黄昏，临打扮成一个贵少爷，去一个反动官僚的家门口假装散步。一会儿，那官僚急着一辆胎打特远行驶的汽车回来了。等他一进屋，小哈斯就钻进了小汽车，把汽车飞快地开到了在郊外的指定地点。民族解放军的卡索罗队长和两名队员坐上了汽车，小哈斯又把汽车开往美国强盗盘踞的输油管过河站。

·12·

小战士
活捉美国佬

一天傍晚，刚果（利）的小游击队员西索和科姆，正在酒馆里奕花生。忽然有二十多个美军和白人雇佣军到酒馆来喝酒。一个美国佬问他的伙伴："今晚怎么没见到乔治？"另一个美国佬醉醺醺地答道："他骑着摩托车到利奥波德维尔去接受命令了，八点钟才能回来，说不定明天又要和游击队干一场……"

西索听到这些话，心里暗暗盘算：要是抓住了乔治，不就可以知道敌人的行动计划吗？他抬头看看钟，这时候已经快七点了，离乔治回来只有一个小时。他便悄悄地对科姆说："快去召集我们的小伙伴，叫他们守在大路旁，抓住那个名叫乔治的美国佬！我留在这里监视敌人！"

·8·

张志有
小英雄（插图5、8、12）

1962年
23cm×17cm×3件
木版套色

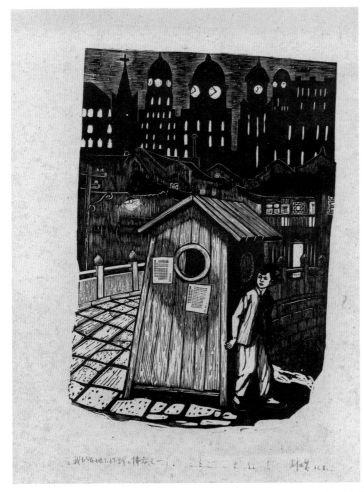
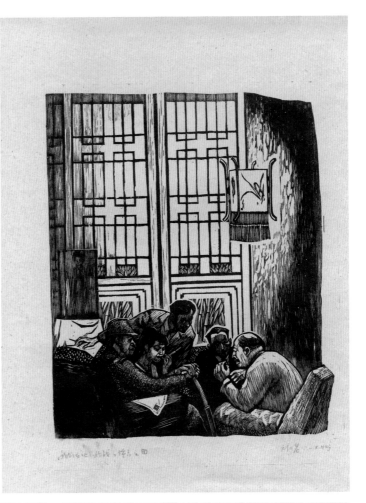
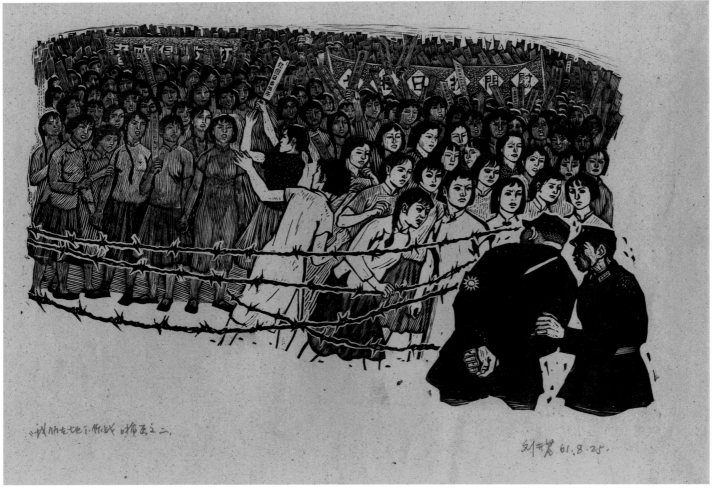

刘开基

我们在地下作战（插图 1、2、4）

1961 年
50.8cm × 38cm × 2 件，38cm × 50.8cm
木版单色

钱伟良

薄奠（插图 1、2）

1963年
25.5cm × 20.5cm × 2件
木版单色

康琳

小丫扛大旗（插图 2、3）

1965年
34.2cm×25.7cm、24.1cm×30.1cm
木版单色

石恒谟

韩梅（插图 1、2、3）

1964年

17cm×20.5cm、14.5cm×19cm、14cm×41.5cm

木版单色

"铁木前传" 插图之一

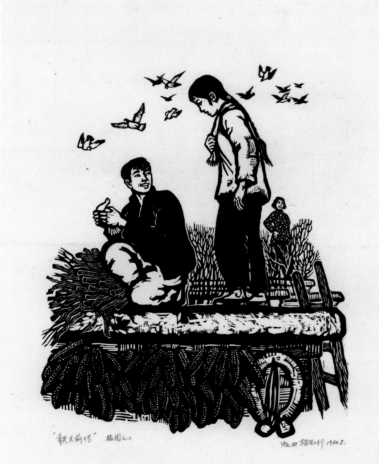

"铁木前传" 插图之二

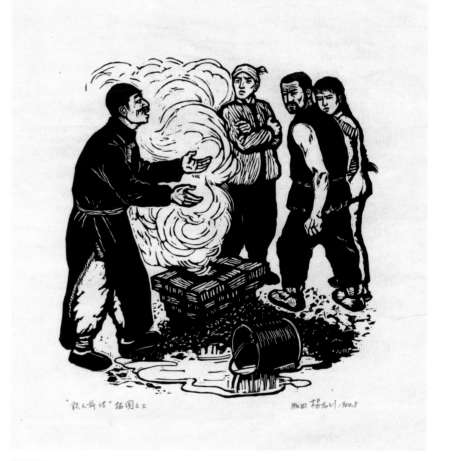

"铁木前传" 插图之三

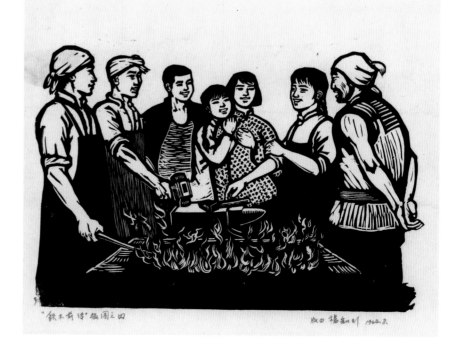

"铁木前传" 插图之四

杨知行

铁木前传（插图 1、2、3、4）

1964年

34.6cm×26.9cm、26.2cm×22.9cm、42.3cm×31.7cm、26.2cm×30.7cm

木版单色

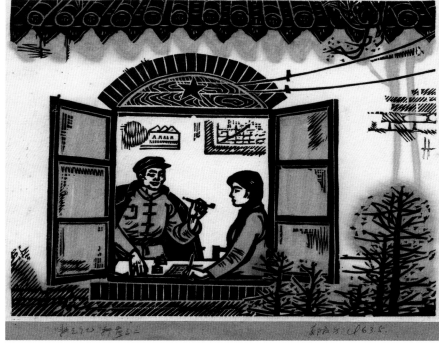

郑叔方

耕耘记（插图2、3）

1963年
36.6cm×24.5cm、18.5cm×23cm
水印木刻

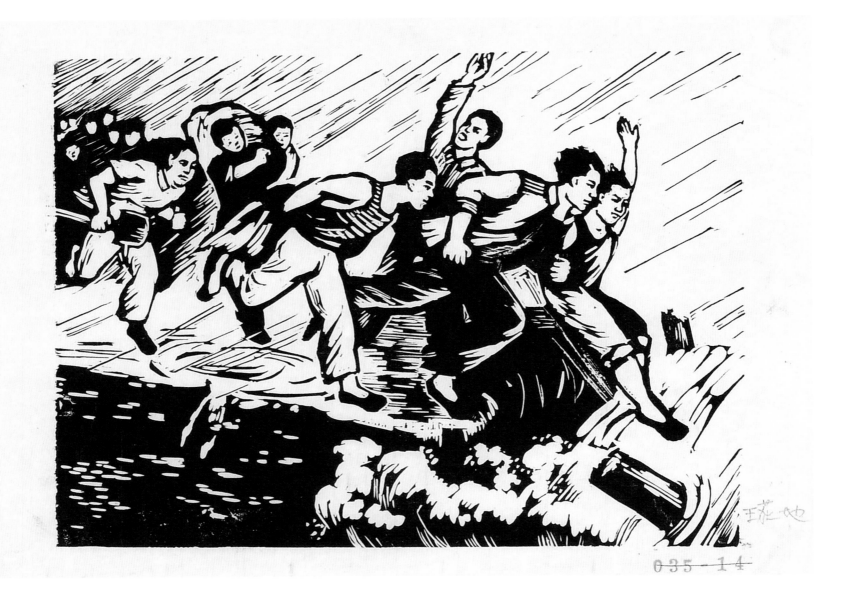

王荻地

无题

20世纪60年代
17.6cm×25.9cm
木版单色

刘兆通

马烽小说（插图1、2）

20世纪60年代
20cm×28cm、28cm×32cm
木版单色

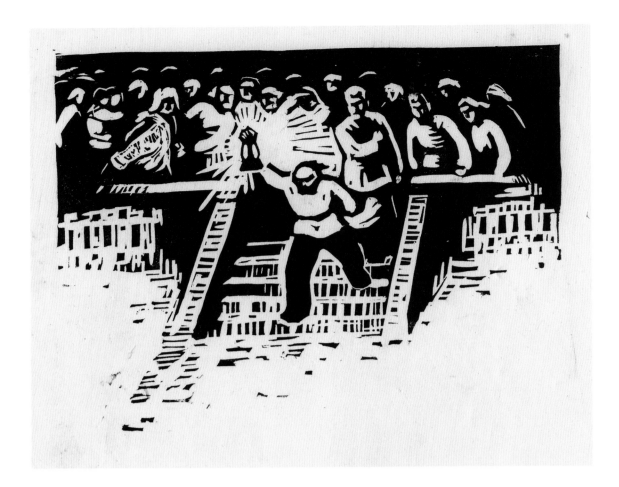

董旭

狼透铁（插图 1、3、4）

20世纪 60年代
17.1cm×21.8cm、23.1cm×15.2cm、15.3cm×10.5cm
木版单色

董旭

狼透铁（插图 1、3、4）

20世纪 60年代
17.1cm×21.8cm、23.1cm×15.2cm、15.3cm×10.5cm
木版单色

周建夫

小二黑结婚（插图 1、2）

1980年
33.6cm × 30.7cm、33.1cm × 27.6cm
木版单色

被戏弄者 ——马拉沁夫小说"活佛的故事"插图　　　　刘体仁　1980.10

刘体仁

活佛的故事（插图）

1980年
62.7cm×41cm
木版单色

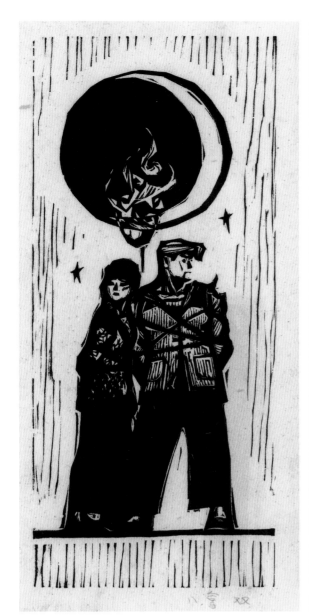

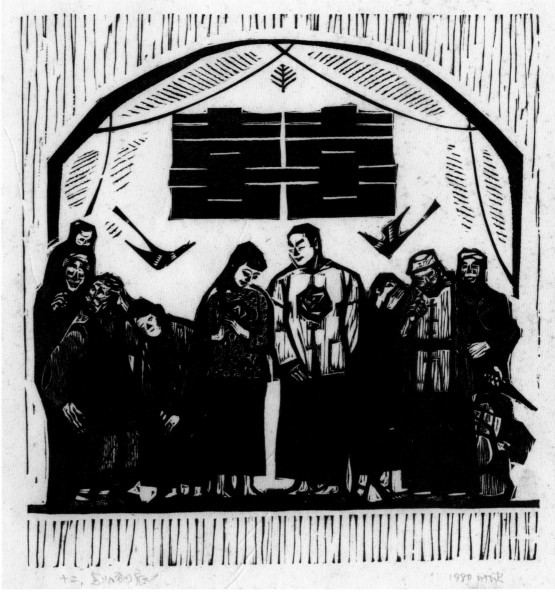

叶欣

小二黑结婚（插图 1、2）

1980年
21cm×10cm、34.3cm×49.4cm
木版单色

高荣生

四世同堂（插图 1、2、3、4）

1982年
31cm × 18cm × 4件
木版单色

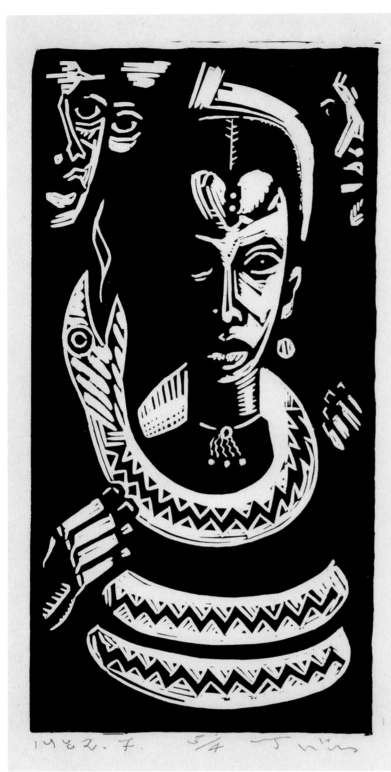

丁品
非洲民间故事（插图 1、2、3、4）
1982年
27cm×13cm×4件
木版单色

高荣生

诗经（插图 1、2、3、4）

1982年
29.5cm × 27.5cm × 4件
石版套色

肖洁然

鲁克童话选（插图 1、2）

1983 年
13.5cm × 18cm、18cm × 13.9cm
木版单色

赵永康
过去（插图）

1984年
33cm × 39cm
石版单色

赵永康
东梓关（插图）

1984年
33cm × 39cm
石版单色

尤劲东

春天里的秋天（插图 1）

1982年
22.5cm × 28.8cm
纸本色粉

尤劲东

春天里的秋天（插图 2）

1982年
32.5cm × 23.5cm
纸本色粉

尤劲东

春天里的秋天（插图 3）

1982年
31cm × 20.5cm
纸本色粉

插图《春天里的秋天》巴金原著　尤劲东 82.6　一

林旭东

沈从文短篇小说（插图）

1988年
16cm × 13cm
布面水墨、视频

林旭东

沈从文短篇小说（插图）

1988年
16cm × 13cm
布面水墨、视频

牟霞

百年孤独（插图 1、2、3）

1996年
14cm×18.7cm×2件、19cm×14cm
铜版套色

田林

红磨房（插图 1、2、3、4）

1997 年
28cm × 25cm × 4 件
铜版套色

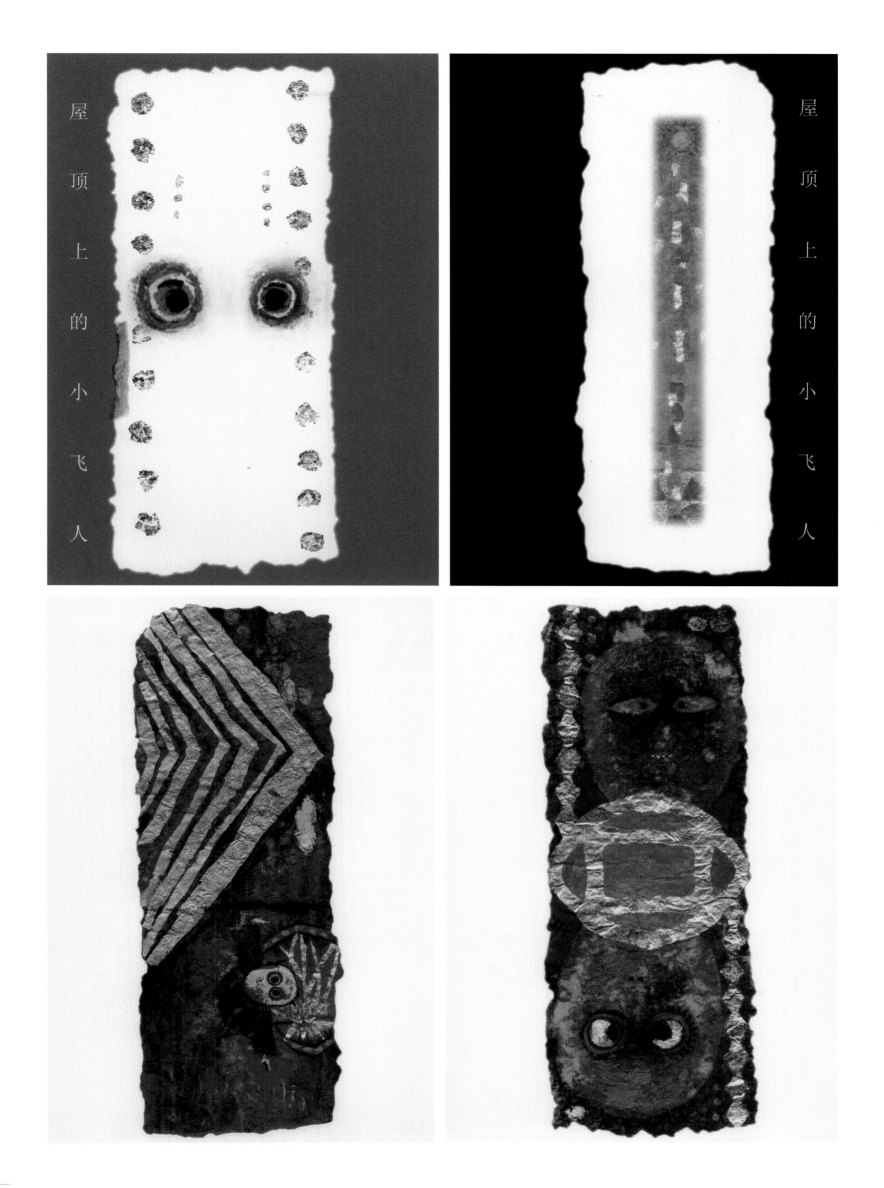

屋頂上的小飛人

屋頂上的小飛人

张亘宇

屋顶上的小飞人（插图 1、2、3、4）

1999年
27.1cm×19.1cm×4件
木版设色、贴金银铂

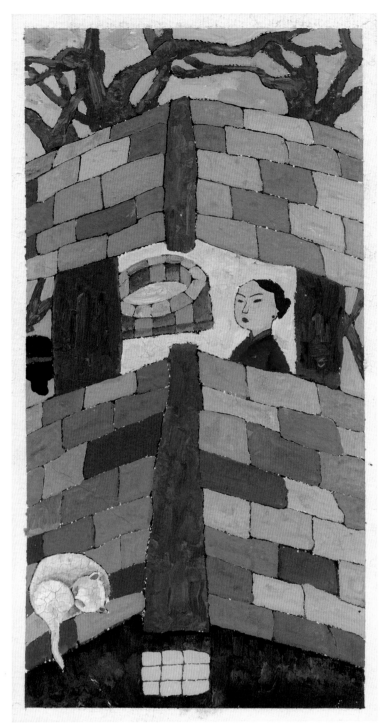

岳伟

无题

1998年
31.7cm×14.9cm×2件
纸本水粉

方方

克雷洛夫寓言（插图之
"农夫和山羊"）

2002年
40cm×39.3cm
木版单色

方方

克雷洛夫寓言（插图之
"好奇的人"）

2002年
40cm×39.3cm
木版单色

方方

克雷洛夫寓言（插图之
"狮子的培养"）

2002年
40cm×39.3cm
木版单色

方方

克雷洛夫寓言（插图之
"赌徒的命运"）

2002年
40cm×39.3cm
木版单色

武将

帕斯卡尔思想录（插图 1、2、3、4、5、6）

2006年
45cm×75cm×6件
水墨、毛边纸

114

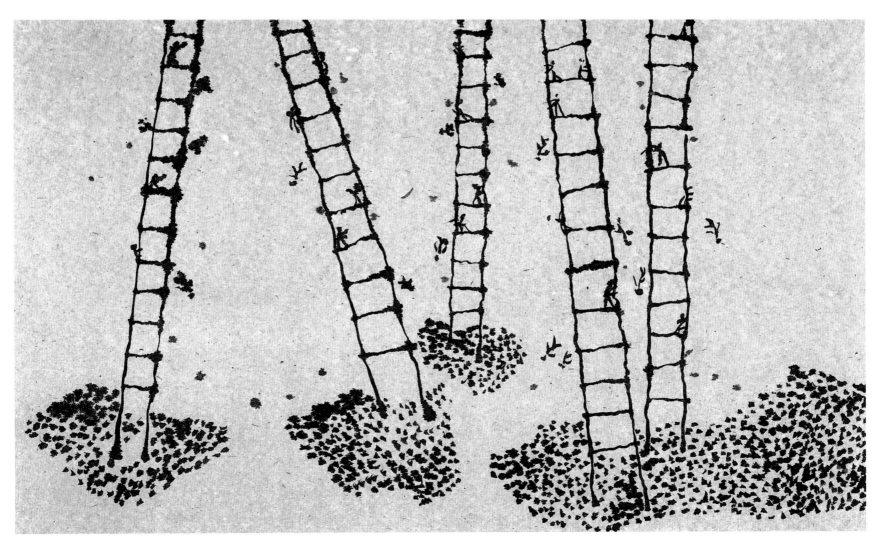

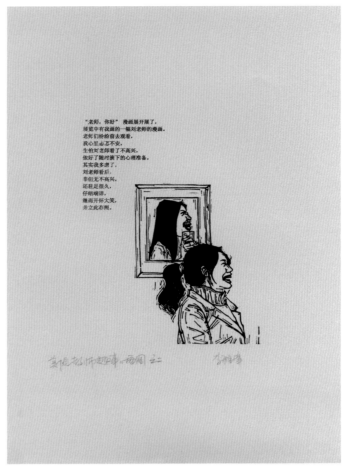

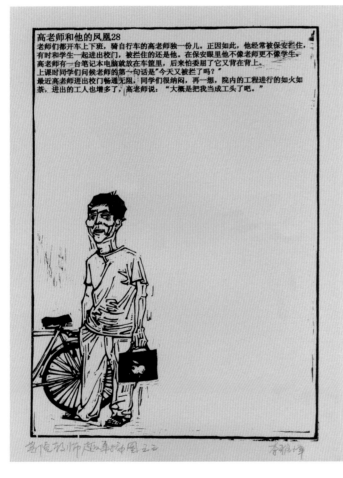

李雅璋

美院老师趣事（插图1、2、3、4）

2006年
42cm × 29.8cm × 4件
木版单色

李啸非

唐诗（插图 1、2、3）

2006年
29.7cm×42cm×3件
丝网套色

连环画

曹振峰

一斗红高粱（连环画 1、2、3、4）

1947年

17.5cm × 12.5cm、12.1cm × 17.3cm、12.1cm × 17.3cm、17.5cm × 12.5cm

纸本毛笔

邓野

女英雄李秀真（连环画 1、2、3、4）

1949年
15.8cm×29cm×4件
纸本水彩

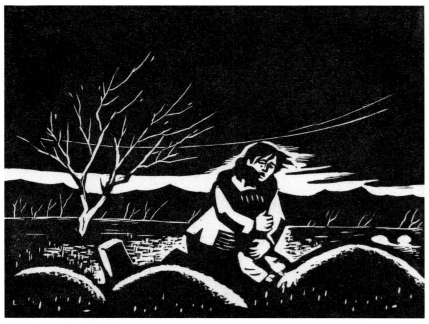
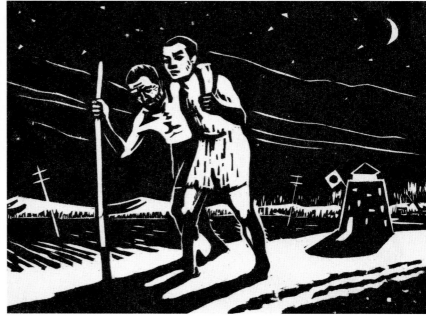
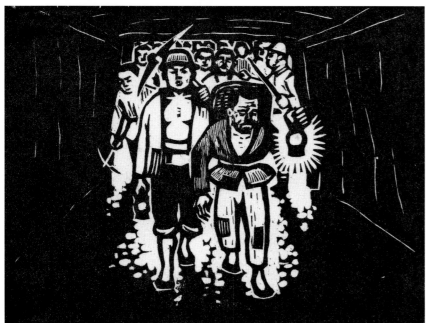
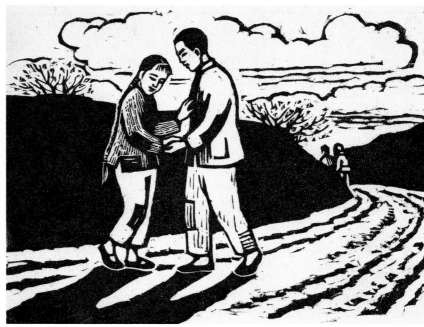
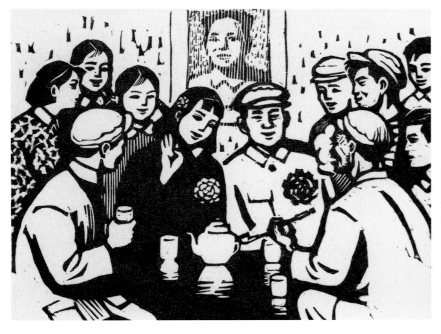
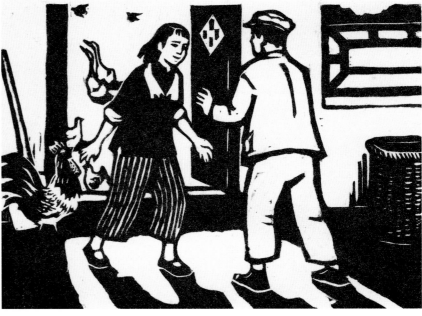

李全淼

三提媒（连环画 2、3、6、8、14、15）

1964年
10cm×13cm×6件
木版单色

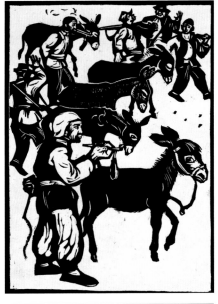
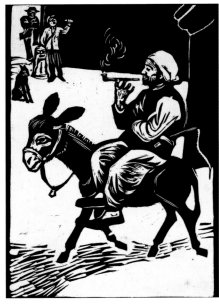

张志有
老孙头和他的驴的故事（连环画 1、2、3、7、8、9）

1964年
18cm×12cm×6件
木版单色

张志有
老孙头和他的驴的故事（连环画封面）

1964年
18cm×12cm
木版单色

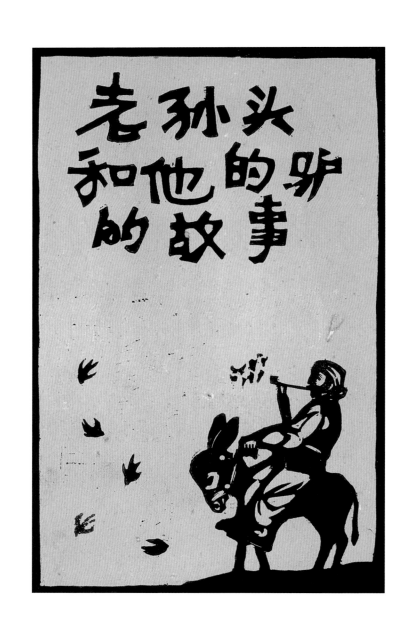

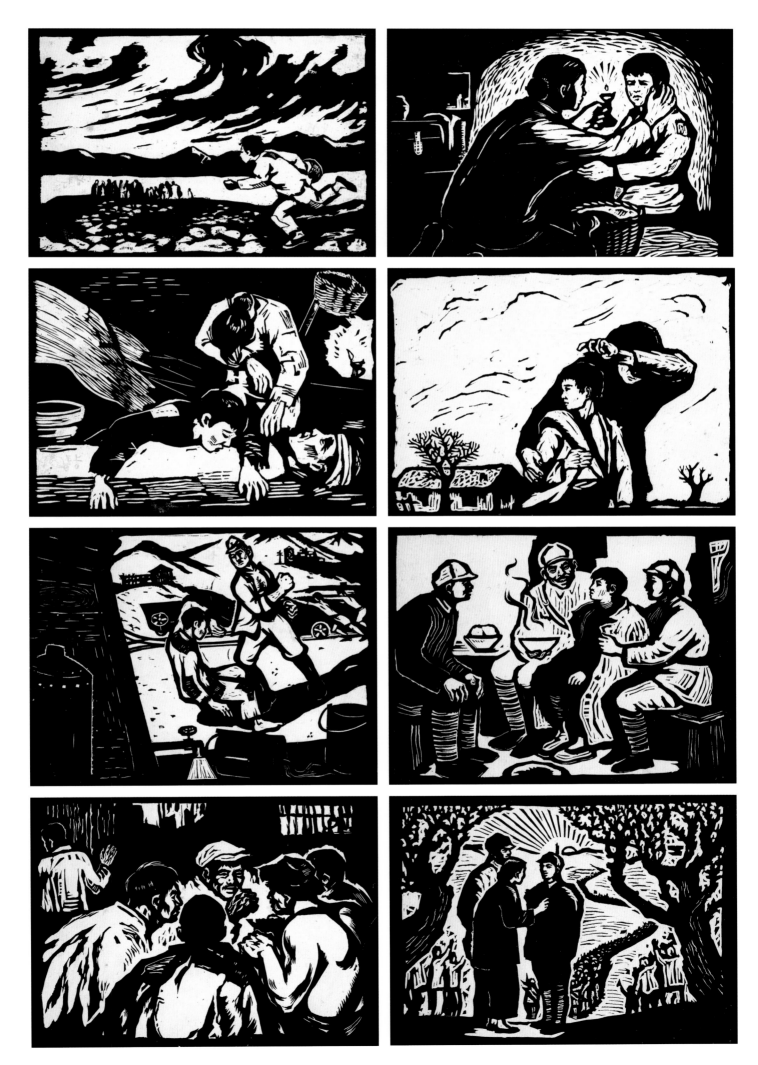

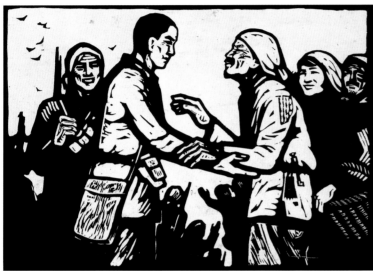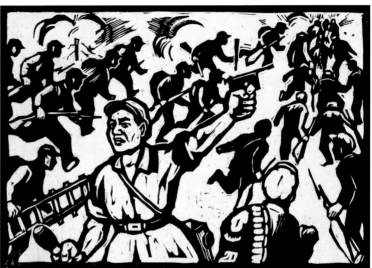

版画系第二工作室集体创作

革命英雄刘士绥（连环画 8、19、22、25、31、32）

1964年
15cm×20cm×6件
木版单色

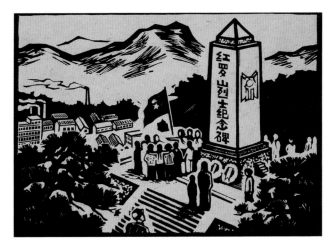

版画系第三工作室集体创作

革命战士孟庆山（连环画 1、11、13、19、26）

1964年
15cm×20cm×5件
木版单色

版画系第四工作室二、三年级集体创作

一碗粥（连环画 2、6、8、9、11、12、13、18）

1964年
15cm×20cm×8件
木版单色

中国画系三年级山水科集体创作

一场风波（连环画 35、36、37、38、41、42、43、44）

1965 年
23cm × 37cm × 8 件
纸本毛笔

中国画系二、三、四年级集体创作

康成福忆苦思甜（连环画 10、15、24、28、33、35、47、53）

20世纪 60 年代
23cm × 27cm × 8 件
纸本毛笔

龙清廉、汪伊虹

董存瑞（连环画 1、3、5、6、7、8、9、11）

20世纪 60 年代
32cm × 39cm × 8 件
纸本水彩

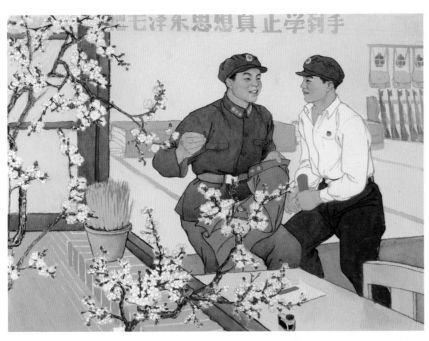

张为之

雷锋月历（连环画 3、5、6）

1967年
30cm×38cm×3件
纸本设色

楼家本

刘文学（连环画 1、4、5、6、7、9、11、12）

20世纪 60年代
25cm×30cm×8件
纸本设色

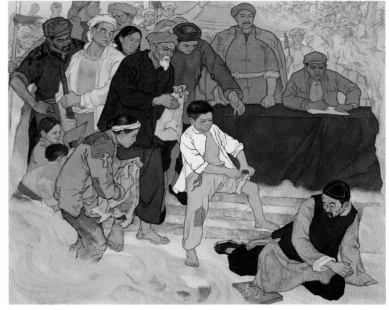
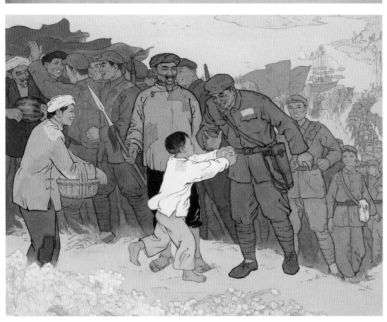

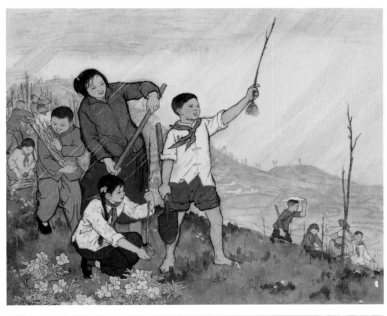
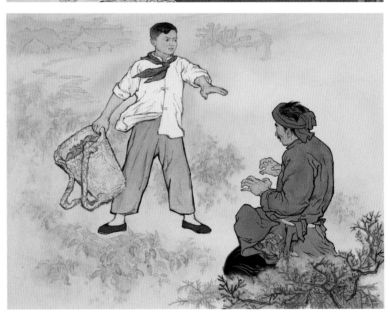
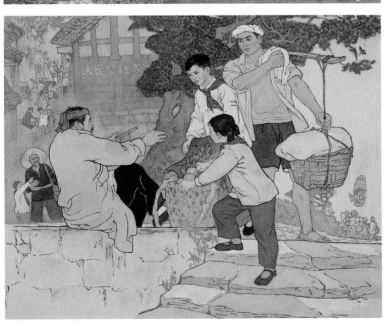
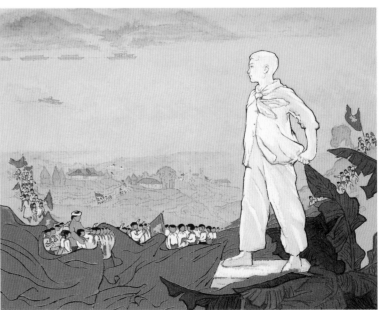

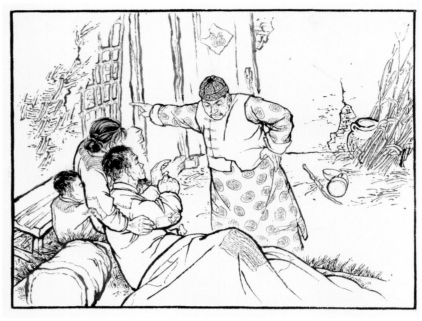
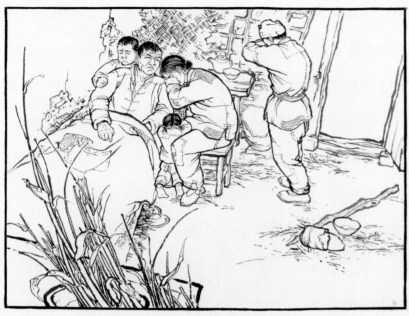
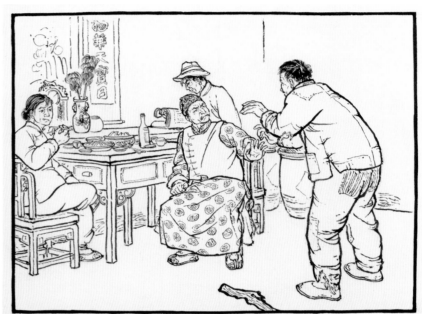

杨建民、史秉有、李魁正、彭培泉、李增礼

赵福贵家史（连环画 16、17、18、19）

1967年
22cm×29cm×4件
纸本毛笔

朱振庚

汉文帝杀舅父（连环画 1、2、4）

1980年
11.5cm×20cm×3件
石版单色

135

赵瑞椿

哥德巴赫猜想（连环画 1、2、3、4）

1979年
19.5cm × 27cm × 4件
木版单色

谢志高

驮炭记（连环画 6、7、8、12、31、33）

1980年
15.5cm×23cm×6件
纸本墨笔

（六）

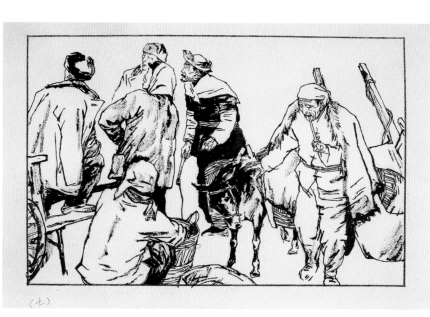

（七）

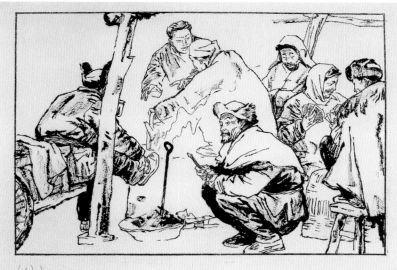

（八）

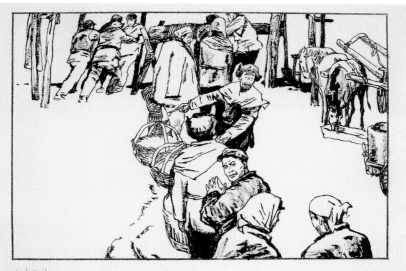

（十二）

驮炭记（连环画 6、7、8、12、31、33）

1980年
15.5cm×23cm×6件
纸本墨笔

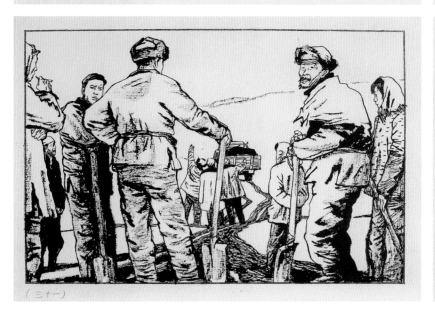

（三十一）

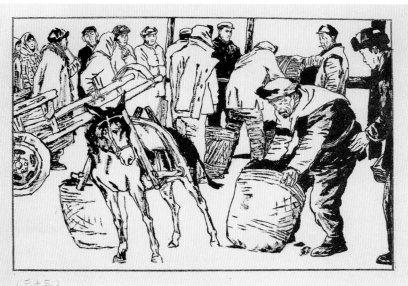

（三十三）

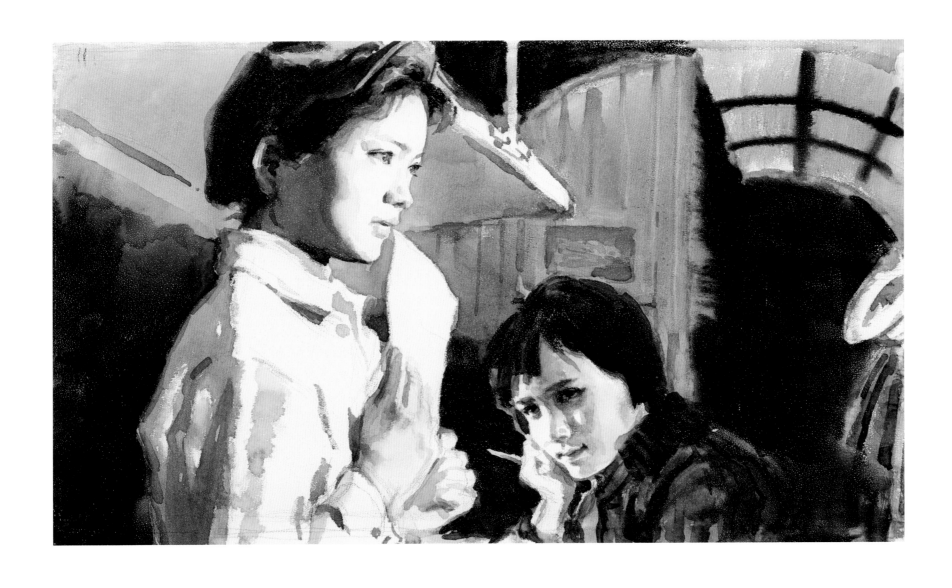

白敬周

草原上的小路（连环画 1、3、4、5）

1980年
23cm × 37.5cm、33cm × 24.5cm、37.5cm × 23cm、33cm × 24.5cm
纸本水粉

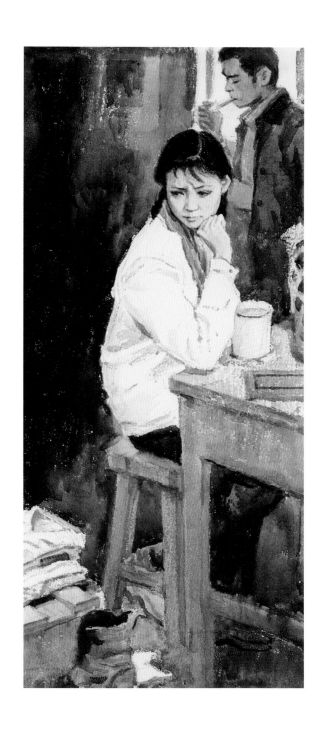

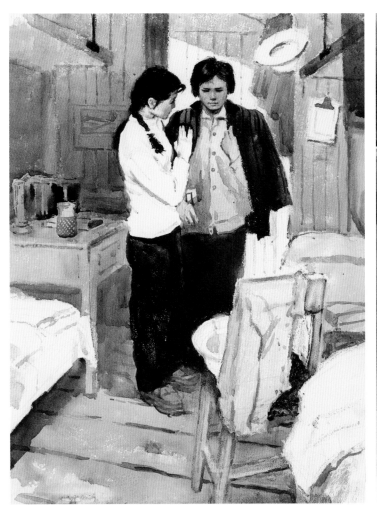

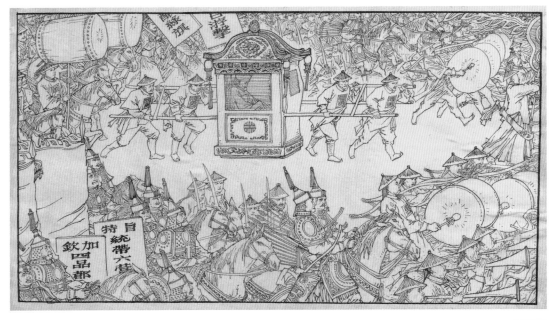

徐纯中

严州患匪（连环画 1、2、3、4）

1980年
26cm×43cm×4件
纸本毛笔

张力

无题（连环画 1、2）

1980年
14cm × 20cm × 2件
纸本丙烯

韩书力

邦锦美朵（连环画 1、2）

1982 年
63cm × 64cm × 2 件
纸本设色

尤劲东

母亲的回忆（连环画 1、2）

1985年
57cm × 34cm，56.5cm × 46cm
木版丙烯

绘
本

朱琳

麻雀

2012年
31cm×44.8cm×6件
34cm×32cm
29cm×34cm
纸本铅笔

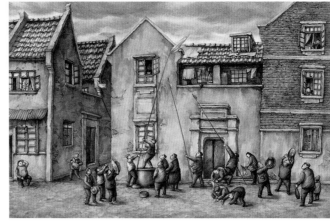
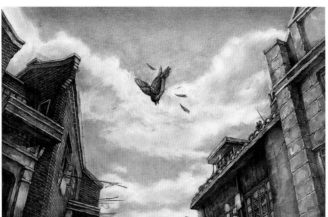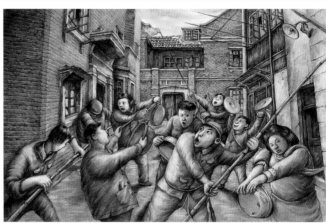
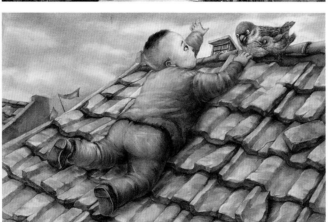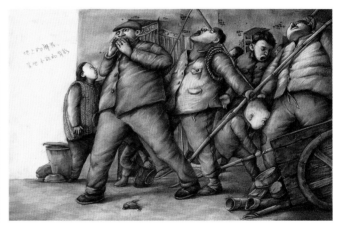

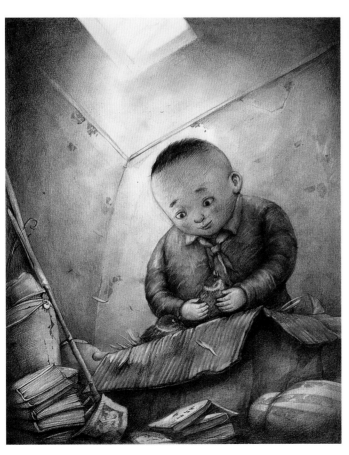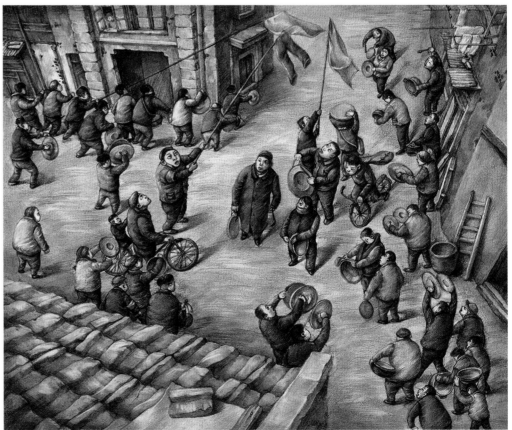

付娆

下雨

2015年—2016年
32cm×60cm×12cm
综合材料

付娆

情侣

2015年—2016年
48cm×42cm×12cm
综合材料

付娆

抬头看

2015年—2016年
46cm×40cm×12cm
综合材料

董亚楠

恐龙快递

2014年
56cm×30cm
32.5cm×50cm×4件
33cm×45cm
纸、菲林片

147

苗雨
世界的外面

2016年
27cm×76cm×3件
纸本水粉

李叶子

理想国

2015年
39cm × 28cm × 2件
28cm × 39cm × 3件
综合材料

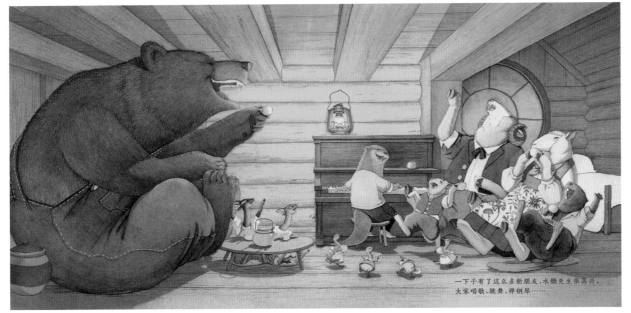

一下子有了这么多新朋友，水獭先生很高兴。
大家唱歌、跳舞、弹钢琴……

李星明

水獭先生的新邻居

2016年
23.5cm × 48cm × 4件
纸本水彩、水粉

一直玩到太阳下山。

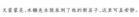

天慢慢亮，水獭先生搬来到了他的新居子，这里可真安静。

刘川川

神奇规划局

2016年
27.4cm × 30.7cm、26.5cm × 29.5cm × 2件
纸本铅笔

高派

永动记

2016年

29.7cm×130cm×2件

黑白线墨

IV

相关研究

趣味之辩
——从新年画看民间审美观念在"毛泽东时代美术"中的渗透和转换

邹建林

一

"大众化"是"毛泽东时代美术"的一个重要特点。高名潞曾经说:"与斯大林一样,毛泽东的《讲话》的核心也是强调大众艺术,强调艺术为工农兵服务。但是毛泽东的《讲话》中的大众艺术(或者群众艺术)与苏联的'大众艺术'相较,有了进一步的发展,那就是更激烈地打击了艺术的'本体'观念,使其更彻底地大众化和社会政治化,艺术不是'化大众',而是'大众化'。而艺术'大众化'的根本是艺术家的立场、思想乃至身份的大众化。这是个脱胎换骨的'化',是思想感情和群众打成一片的过程。"[1]

早在 1930 年左右,中国新文艺界关于"大众化"的讨论就开始了,"化大众"与"大众化"的区别也逐渐显露出来。刘忠认为,如果跟此前关于白话文的论争相比,大众化论争"最大不同之处,在于它将对工农兵大众的同情心转化为一种近乎盲目的崇拜心理"。在知识分子心目中,"大众"是"辉煌、崇高、英雄的代名词,是拯救民族危机、抵御外来侵略的希望所在,是社会变革的主力军"。这表明"知识分子以前那种以社会中坚、民族精英自居的主体意识日趋衰微,甚至走向其反面"[2]。可见,"大众化"这个概念本身就隐含着对"五四"知识分子启蒙主义立场的一种反动。"化大众"意味着高高在上地引导、教育大众,而"大众化"则是指知识分子投身到大众之中,运用大众熟悉的语言形式,表现大众真实的思想感情。

然而,不管其具体内容或态度的差异究竟是什么,从话语方式来看,两者之间其实没有根本的区别。无论是"化大众"还是"大众化",积极主动的一方都是知识分子,"大众"始终是被动的。这一点在《讲话》中也体现得很清楚,"你要群众了解你,你要和群众打成一片,就得下定决心,经过长期的甚至是痛苦的磨练"[3]。这里的"你"指的是革命的"文艺工作者",他们是行动的主体。

这意味着,"大众化"这个口号依然隐含着一种知识精英的眼光和立场,精英与大众之间的二元对立也没有完全消除。"大众"在某种意义上还是由知识分子建构出来的一个身份模糊的客体,缺乏自主意识和行动能力。他们虽然能够赋予革命文艺以价值,但毕竟只能被动地等待着文艺工作者去了解、去学习、去服务。一句话,知识分子依然掌握着主动权。但是,"大众"是不是真的那么蒙昧无知,完全被动地等待着精英们去"化"呢?如果我们从他们的角度来考察"大众化"的过程,又会是怎样的情形呢?要知道,实际生活中的"大众",都是活生生的、有意识和情感的人。

与 20 世纪 30 年代的理论论争差不多同时,大众化的文艺创作实践也开始出现。就美术而言,延安木刻是比较明显的例子。为了适应群众的审美习惯,延安木刻家们逐渐放弃了欧化的作风(如阴影,农民称之为"阴阳脸"),转而参照民间年画的手法,主要采用阳刻的线条。这一现象,从艺术家的角度,固然可以看作是主动改造自己,满足群众的审美需要。但是,如果从"大众"的角度看,却是他们的审美趣味成功地影响了艺术家的创作。这里的主动、被动事实上不容易区分:艺术家究竟是"主动"吸收民间的审美因素,还是"被动"地改变自

己的创作风格？

知识界对这种现象的反应基本上是从艺术家的角度来着眼的。例如，虽然古元承认在创作中虚心听取了许多群众意见，但是当徐悲鸿赞扬他时，却是把他当作一个"天才"艺术家来看待的，似乎民间的审美趣味跟他的艺术没有什么关系。值得注意的是，古元的作品既能被广大的下层群众所接受，同时也能得到知识界的肯定和推崇，换句话说，这样的作品既不完全是精英的，也不完全是大众的，而是处于一种居间的状态。

如果用大众文化的概念来理解，那么，古元艺术的这种居间状态，正是斯图亚特·霍尔所说的"大众"一词含义的不确定性。他说："对大众文化的定义来说，最关键的是与统治文化之间的关系，这种关系用持续性的张力（关系、影响和对抗）来界定'大众文化'。"因此，"重要的不是内在的或由历史决定的文化对象，而是文化关系的游戏状态——过于简单但直率地说，重要的是文化内和文化间的阶级斗争"。[4]这种"阶级斗争"，在文化产品上主要表现为趣味之争。

霍尔实际上是在反对精英文化和大众文化的机械划分。在他看来，文化形式的意义和它在整个文化领域中的位置是经常变动的。"今年偏激的符号或短语会被中和为明年的时尚，而到后年，又成了深沉的文化怀旧的对象。"[5]古元的例子也告诉我们，民间美术中的某些因素，一旦进入精英艺术的领域，也能够获得合法的身份，变成精英艺术的一个组成部分。这种文化上的"斗争"，虽然可以说是发生在两种不同的文化系统（传统民间年画和现代木刻）之间，但同时也是通过同一件艺术作品表现出来的。正如巴赫金所说：符号中反映的存在，不是简单的反映，而是符号的折射。意识形态符号中的对存在的这种折射是由什么决定的呢？它是由一个符号集体内不同倾向的社会意见的争论所决定的，也就是阶级斗争。阶级并不是一个符号集体，即一个使用同一意识形态交际符号的集体。例如，不同的阶级却使用同样的语言。因此在每一种意识形态符号中都交织着不同倾向的重音符号。符号是阶级斗争的舞台。[6]

这也就是说，每一个符号都是"多声部"的。"意识形态符号的这种社会的多重音性是符号中非常重要的因素。其实正是由于重音符号的这种交织，符号才是活生生的、运动的，才能发展。"[7]解放区木刻也正是这样一种"意识形态符号"，其中并存着多种声音，既包括党的文艺政策，也包括艺术家个人的人生观、艺术观以及对生活的直观认识和体会，而不太容易辨认出来的却是接受者，即民间审美观念的声音，尤其是由艺术家本人的背景和身份所决定的趣味与完全来自社会底层的民间趣味之间的无形争斗。

这里也许应该对"阶级"这个词略加辨析。从政治地位来说，"文艺工作者"同《讲话》所规定的"人民大众"是一致的，都属于无产阶级阵营。但是从社会学的角度来看，"文艺工作者"显然属于知识阶层，跟当时文盲、半文盲的"大众"是有很大区别的。这也正是《讲话》非但不用"艺术家"或"作家"这样的称谓，反而强烈要求"文艺工作者"努力摆脱"小资产阶级"局限性的原因所在。后来的政治运动也表明，知识分子最难割掉的就是"小资产阶级"尾巴。事实上也正是因为文艺工作者出身于"小资产阶级"，跟"大众"有一段距离，所以才有必要

担负起"大众化"的任务。否则，如果他们已经是"大众"中的一员，这个"化"字也就无从谈起了。

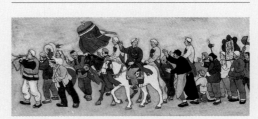

图 1 陈因，《欢送新战士》，1949年

二

中华人民共和国成立以后，延安的美术模式逐渐推广到全国，文艺的"大众化"运动也在更大的规模上展开。这其中的重要内容之一是1949年发起的"新年画"运动。政府文教部门、出版和发行机构以及许多艺术家都参与到这场运动中来了，也出现了一批有代表性的作品。到1956年左右，新年画运动的势头开始慢慢减下去，但依然是新中国美术的一个重要门类。（图1）

这样一场大规模的美术运动，结果如何呢？洪长泰根据对相关资料的仔细梳理和重新解读，认为这次年画改革是"失败的"[8]。他说："在年画改革中，事实证明国家不能把一种新的政治宣传类型强加到看似静默的公众身上。"[9]这种研究方法和着眼的角度对我们来说具有启发意义，但是，在认识这个问题的时候，可能还有一些因素需要考虑。首先，农民的审美趣味实际上并不是完全固定和封闭的。传统的民间美术中也有儒、释、道的因素，包括各类神仙和纲常伦理观念。这表明民间美术并没有建立一个彻底脱离国家意识形态的文化系统，而且，在不同的时期内容也不完全相同，例如晚清以来，"改良年画"中也出现了许多跟传统题材无关的时新事物。

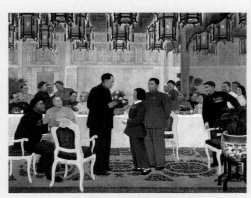

图 2 林岗，《群英会上的赵桂兰》，1950年

其次，洪长泰提到："传统上那些广为人知的人物（如秦琼和尉迟恭），现在被当代的劳动女英雄赵桂兰等所取代，而后者在农民的集体记忆中并没有根基，因而也是农民看不懂新年画的一个原因。"[10]这种情况可能存在。然而需要注意的是，新年画并不是一个完全孤立的美术运动，而是有其他的宣传媒介（报纸、杂志、广播等）与之配套的，尽管对这些大众媒介的宣传效果我们还很难做出准确的判断。1951年，中宣部部长陆定一曾经在一次会议上宣布，中国有四亿七千五百万人，要使每一个人，"不分大的小的，男的女的，一直到地主和那些已判处徒刑不杀他们头的特务，都受到爱国主义的教育"[11]。事实上也有材料显示，农民希望看到他们已经有印象的一些当代英雄人物的图像。[12]总之，如果认为农民一直生活在传统之中，跟一个新生的政权完全没有关系，这是难以想象的。（图2）

不能否认的是，新年画从形式到内容都跟所谓的旧年画拉开了距离，因而不可能完全适应农民的审美趣味。在创作过程中，新年画的作者既不能无条件地迁就农民的口味，也不能把纯粹属于自己的审美趣味强加到农民头上。因为正如洪长泰所说，农民是会"抵抗"的。他们的办法很简单——拒绝购买。一旦发生这种情况，为了更好地发挥新年画的宣传效果，组织者就有必要了解农民的审美需求，在可能的范围之内尊重他们的意见。在这个过程中，知识分子和普通大众的审美观念相互抗拒、妥协、调解、融合，形成文化上的"斗争"，也就是趣味之争。

政策制定者、新年画创作者和作为接受者的农民之间形成一种错综复杂的关系。最主要的对立可能发生在创作者和接受者之间，也就是精英立场和民间立场之间。因为新年画创作队伍的主体是知识分子（旧年画艺人是要经过"改造"才能进入新的图像生产体系的），不免自觉不自觉地要流露出自己的审美趣味。政策制定者或新年画运动的组织者，一方面也属于知识分子阶层，跟创作者具有大致相同的品位，另一方面还要考虑新年画的发行和宣传效果，因而会要求创作者有条件地符合农民的审美习惯，在这一点上他们跟农民的要求又比较接近。

这种文化上的斗争有多种形式，比较明显的是艺术家们对待年画的态度。尽管文化部

1949年11月发出的《关于开展新年画工作的指示》已经提醒艺术家不要轻视年画,《讲话》也要求"文艺工作者"重视"普及"工作,但是许多新年画的创作者还是显得非常勉强,甚至形成了"三不画"的风气:"年画不画, 连环画不画,幻灯不画"[13]。众所周知,20世纪50年代早期从油画、国画、版画各专业转过来从事新年画创作的作者(如石鲁、李可染、叶浅予等),没多久又回到自己的专业上去了。

新年画的表现方法,主要是单线平涂。这是一种模棱两可的图像语言。按照知识分子的理解,民间年画主要就是这种表现方法。然而,这种表现方法在中国艺术传统中却还有另一个谱系——也就是从顾恺之到陈洪绶再到任伯年的文人谱系。知识分子艺术家觉得这种造型方法可以接受,在一定程度上也是由于它还带有精英的色彩。

如果进一步分析,还可以发现,单线平涂这种看起来似乎很"纯正"的"民族形式",在新年画的运用中其实还有另外一层含义。艺术家们试图把这种造型语言跟西方的写实技巧结合起来,以适应"现实主义"的要求。他们笔下的人物比例准确、形象逼真,注重解剖结构,从五官到身体特征,从服饰到场景都显得真实可信。这既不是传统人物画的特征,也不是民间年画的特征,相反却明显地反映出西方艺术的影响。这似乎表明艺术家更向往的是西方艺术的科学精神,而不是农民趣味。

与这些具体的处理形式相比,新年画的主题选择就更是直接地反映出文教部门和艺术家对民间审美趣味的褫夺和改造了。旧年画的一些基本题材,如门神、灶神、钟馗等,被当作"封建迷信"而取缔,代之以新社会的生活景象。年画的主要功能也被限定为宣传。这种做法几乎直接威胁到"年画"的本来意义和性质。顾名思义,"年画"是跟"过年"这种民间风俗紧密联系在一起的,贴年画可以说是一种半宗教半娱乐的民俗活动。例如灶神必须放到特定的民俗活动中才能显示其意义和功能。可是新年画的内容跟这些民俗活动基本上没有关系,这就严重地破坏了原来的语境和"象征系统"。受到表彰的劳动模范和国家的生产建设情况,跟"过年"有什么关系呢?如果说要传递某种信息的话,一年中的哪一天不能传递,非要等到过年不可呢?

当然,本文试图表明的是,农民实际上没有我们想象的那样"冥顽不化"。他们在一定程度上也开始调整自己的传统观念和审美习惯,以适应新的形势。据《美术》杂志1963年的一篇文章说:旧年画的某些内容被定性为"封建迷信"之后,有些不识字的农民在摊子上买到跟旧年画风格相近的新年画,还专门跑到书店去问"是不是迷信品",为此,发行方面的人甚至还提醒新年画的创作者不要跟旧年画的风格靠得太近。[14]不管这位问"是不是迷信品"的农民动机如何,这种现象说明已经出现农民开始接受新年画这个事实。而且,这种看起来很被动的行为,借助于大众传媒(专业美术刊物)的力量,实际上可以转化为一种积极的声音,参与到新的图像生产体系中来。

三

前面提到,有些勉强加入新年画创作队伍的艺术家,不久又回到自己的专业上去了。他们回去之后,是否可以顺顺当当地把年画放在一边不管了呢?就个人行为而言,情况可能是这样。但如果从整个图像生产体系来看,问题就不是那么简单了。新年画的内容主要涉及政治宣传,而在形式或操作模式上又是一场文艺"大众化"运动。这场运动在许多方面跟《讲话》

精神都是很合拍的。需要注意的是，《讲话》以及根据这个重要文件制定的一系列文艺政策，原则上是针对一切艺术形式的。这意味着它们不仅适用于新年画，也适用于油画和国画。不仅涉及到造型艺术，同时也涉及到文学、戏剧、音乐等艺术门类。因此，新年画所面临的问题，其他画种多多少少也会涉及到。

正如高名潞所说："'文革'美术最大程度地消除了艺术本体观念和专家、大师的特权，最大程度地发挥了其社会、政治功能，最大范围地尽最大可能性地运用了传播媒介，广播、电影、音乐、舞蹈、战报、漫画，甚至纪念章、旗帜、宣传画、大字报等。'文革'美术已不是单一的、以画种分类的传统意义的美术，而是一种综合性革命大众的视觉艺术。"[15]事实上这个特点已经出现在更早的艺术实践当中，只是到"文革"时期表现得更加明显罢了。例如，早在新年画运动发起之前，国画界的"改造"工作就已经开始了。为了使国画符合"现实主义"的要求，画家们或者借鉴西方的素描，或者进行实地写生，以摆脱传统文人的审美情趣。在这个意义上，我们把整个毛泽东时代的美术看作一种"图像生产"，它强调的不是艺术的"本体"规范，而是图像的主题和内容。

在这个图像生产体系中，作为最大的消费、接受群体，农民对图像的风格和特点具有难以忽略的影响。因为图像生产的重要目的之一，就是要在他们身上产生影响。在他们还没有正式接触到图像之前，就可能已经作为"隐含的读者"在创作者的头脑里发挥作用了。那么，就年画来说，农民的艺术趣味到底表现在哪些方面呢？王树村引用的一条民间年画创作经验很能说明问题："一、画中要有戏，百看才不腻；二、出口要吉利，才能合人意；三、人品要俊秀，能得人欢喜。"[16]

所谓"画中要有戏"，就是要求画面讲一个故事。严格说来，这是指农民所熟悉的、有趣味、"有讲头"的故事。实际上，这些故事构成了他们生活世界的一部分，也是他们生活经验、人生态度的一种反映。叶浅予认为，旧年画的内容反映了农民的"希望、趣味、幻想、道德、信仰"[17]，这些内容在很大程度上都是通过"故事"来体现的。力群回忆说，在山西，他们为了向农民提倡选种和经济作物，曾经以"田间选种"和"刨花生"为题创作了新年画，但不受欢迎，群众说"不稀罕""没看头"。力群总结说，比起"毛主席阅兵"和"劳动英雄回家"来，"选种"一类的题材确实是比较"枯燥乏味"的。[18]

所谓人要"俊秀"，是指画面上的人要有一定程度的夸张和理想化。有一位农民解释说："过年买画，画上的事要美，人也要美。真人长得不一定全好看，可是画上的人得全好看。"[19]这个标准跟画中要有"戏"具有内在的联系。力群认识到："我们……不论旧戏新戏总愿意戏里面演主角的演员是很美的。其实，群众是像要求戏剧似的在要求着我们的新年画。"[20]

这里有必要对中国传统戏曲中与民间年画相通的审美特征略加分析，以便理解毛泽东时代尤其是"文革"美术的一些重要特点。戏曲是一种特殊的叙事形式，其人物是高度提炼出来的"典型"。换一种说法，它是类型化、理想化的。戏曲中出现的人物首先被纳入几种基本类型：生、旦、净、末、丑。脸谱也有相对固定的描法，明确地表现出人物的忠、奸、善、恶。其理想化的一面表现在，不仅"正面"人物完全没有缺点，哪怕是"反面"的、"丑"的人物，表演的时候也要具有美感。戏曲中这种理想化的审美要求，跟所谓的"吉利"观念（在年画中，意味着作品要有喜庆和乐观的气氛，尽量避免痛苦、不幸、死亡等情节），甚至跟《讲话》所说的"歌颂"都有一定的联系。它们对艺术作品提出的是大体相同的要求：避免描写社会和生活的阴暗面。

类型化的人物形象充斥着"文革"时期的美术作品。人们可以轻而易举地从画面上认出

工人、农民、解放军、学生、知识分子（在电影中还可以加上特务和反动派等），正如在传统戏曲中认出老生、小生和花旦一样。对接受了西方审美观念的艺术家来说，这种千篇一律的面孔无法忍受，而老百姓却觉得辨认起来很方便。艺术家觉得要么完美得毫无缺陷、要么邪恶得一无是处的人物不可思议，而老百姓却觉得角色相"串"，把忠臣和奸臣混淆起来才是戏曲的大忌。所以，脸谱化、类型化、概念化的人物，虽然得不到艺术家的赏识，却有着深厚的民间基础。

民间年画和戏曲还有一个共通的地方，那就是都具有宗教的意义。也就是说，借助于戏曲舞台和年画图像，人们建立了一个超越现实世界的"神圣"世界。他们把画面和舞台上的人物极力夸张和理想化，为的是拉开神圣与世俗之间的距离。这也是农民不愿意新年画中的人物"太像真人"的深层心理原因。

从这些特点来看，民间的审美观念实际上是跟"现实主义"格格不入的。然而问题也正好出在这个地方。当时的文艺政策在坚持"现实主义"的时候，似乎并没有意识到这样的矛盾，于是以夸张、理想化为特色并具有宗教遗传基因的民间审美机制就逐渐渗透和转换到"现实主义"的创作和欣赏模式中来了，乃至于在文艺方针上形成了"革命的现实主义和革命的浪漫主义相结合"的正规表述。然而二者之间的矛盾始终难以消除。举例说，包拯是一个类型化、理想化的戏曲人物，然而按照类似的美学原则（"高、大、全""三突出"）塑造出来样板戏人物（如杨子荣）与"现实主义"却并不吻合。很明显，用"现实主义"的标准来衡量的话，样板戏人物多少有点"夸张"和"虚假"，但人们不会指责包拯的创作者犯了同样的错误。这就是审美机制的误置。按照传统的审美习惯，年画或戏曲舞台上出现的主要是具有宗教意义和膜拜价值的神灵或被神化、理想化的历史人物，当他们的地位被现实生活中的人物取代之后，神圣与凡俗、现实与理想、真实与幻想之间的界限就消失了。这就是我们在"大跃进"和"文革"时期看到的美术作品的普遍情况。

（原文发表于《文艺研究》2005 年 9 月 25 日）

注释

[1] 高名潞：《论毛泽东的大众艺术模式》，载于《二十一世纪》1993 年 12 月号。

[2] 刘忠：《中国现代话语形式的三次论争》，载于《社会科学研究》2004 年第 6 期。

[3] 毛泽东：《在延安文艺座谈会上的讲话》，载于《毛泽东论文艺》（增订本），人民文学出版社，1992 年，第 38 页。

[4] 斯图亚特·霍尔著，戴从容译：《解构"大众"笔记》，载于陆扬、王毅编选：《大众文化研究》（视点丛书，第一辑），上海三联书店，2001 年版，第 51 页。

[5] 同注 [4]。

[6] 巴赫金（署名 B.H. 沃洛希诺夫）：《马克思主义与语言哲学——语言科学中的社会学基本问题》，载于巴赫金著，钱中文主编、李辉凡等译：《周边集》，河北教育出版社，1998 年，第 365 页。

[7] 同注 [6]。

[8]Chang TaiHung, "Repainting China New Year Prints (Nianhua) and Peasant Resistence in the Early Years of the People's Republic", in *Comparative Studies in Society and History*, v. 42, 2000, pp. 785. 801. 795.

[9] 同注 [8]。

[10] 同注 [8]。

[11] 陆定一：《在新华书店总店成立大会上的讲话》(1951 年 2 月 23 日)，中国出版科学研究所、中央档案馆：《中华人民共和国出版史料 (1951 年)》，中国书籍出版社，1996 年，第 60 页。

[12] 参见《多出有教育意义的新年画——农民对年画创作的意见和要求》，载于《美术》1963 年第 5 期。

[13] 王树村：《中国年画史》，北京工艺美术出版社，2002 年，第 290 页。

[14] 参见《多出有教育意义的新年画——农民对年画创作的意见和要求》，载于《美术》1963 年第 5 期。

[15] 高名潞：《论毛泽东的大众艺术模式》，载于《二十一世纪》1993 年 12 月号。

[16] 王树村：《中国民间年画史论集》，天津杨柳青画社，1991 年，第 243 页。

[17] 叶浅予：《从旧年画看新年画》，载于《人民美术》1950 年第 2 期。

[18] 参见力群：《论新年画的创作问题》，载于《美术》1950 年第 5 期。

[19] 参见《多出有教育意义的新年画——农民对年画创作的意见和要求》，载于《美术》1963 年第 5 期。

[20] 参见力群：《论新年画的创作问题》，载于《美术》1950 年第 5 期。

20 世纪中国漫画发展的基本特征

黄远林

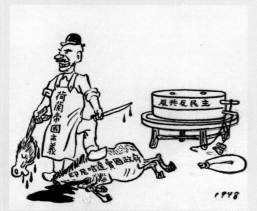

图 1 华君武，《推完磨杀驴》，1948 年

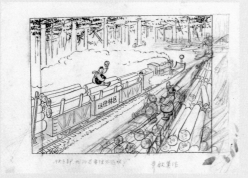

图 2 韦启美，《快点卸，我们还要往外运呢》

一、中国漫画反帝反封建的革命战斗传统和有主导的多样化发展趋势

中国漫画有光荣的革命战斗传统，是中国美术史上最早参加革命斗争的画种。它在 20 世纪前期即新中国建立之前是反帝反封建的有力战斗武器。这期间中国历史正处于资产阶级领导的旧民主主义革命时期和无产阶级领导的新民主主义革命时期，反对帝国主义和反对封建主义是革命的基本任务。考察这期间中国漫画的兴起和发展可以清楚地看出自始至终贯穿着一条反帝反封建的革命战斗主线。越到后来漫画的革命性和战斗性也更加鲜明。正如漫画家华君武所说："中国人民深受帝国主义侵略、封建主义压迫的痛苦。中国俗话说'不平则鸣'，因此'打倒列强、除军阀（代表封建阶级）'就是人民的心声。漫画家只要以国家、人民为重，他们的漫画主题思想自然以此为主调。"（图 1）

20 世纪后期的中国当代漫画继承并发扬了这种革命战斗传统，但由于所处的时代背景不同，漫画虽然仍有反帝反封建的任务，仍然具有作为对敌斗争的"匕首"的功能（如反帝题材的漫画和揭露"四人帮"的漫画），但更主要的已成为针对人民内部的错误和缺点的治病救人的"手术刀"。从 50 年代初即开始兴起的内部讽刺漫画是与人民内部矛盾逐渐成为社会的主要矛盾的社会现实相适应的。毛泽东早就说过："讽刺是永远需要的。但是有几种讽刺：有对付敌人的、有对付同盟者的、有对付自己队伍的，态度各有不同。我们并不反对讽刺，但是必须废除讽刺的乱用。"这一直是中国漫画如何发挥其讽刺功能的指导思想，内部讽刺漫画创作中如何掌握好讽刺的分寸，如何刻画人物形象等问题都是需要在创作实践中深入探讨的，但一批成功的作品的问世已经表明这类漫画在建设社会主义精神文明中有着不可低估的教育作用和认识作用。寓教于乐，重视漫画的教育作用、排斥黄色和低级趣味的东西，是中国漫画的显著特点。因此一些外国漫画家评价中国漫画是一种"清洁"的漫画。

以讽刺见长的漫画的战斗性、讽刺性只能加强，不能削弱。否则，如何谈得上针砭时弊，如何能发挥漫画的舆论监督作用和教育作用？但是并不能因此而忽视漫画的多种社会功能。一批歌颂社会主义建设成就和新人新事新思想的歌颂性漫画的产生，中国当代漫画所具有的歌颂功能已为创作实践所证实。歌颂性漫画与讽刺漫画所反映的内容不同，但作者都必须站在正确的立场上观察事物，从而肯定应该肯定的事物和否定应该否定的事物。两种漫画都可以起到促进社会前进的积极作用。1949 年以来，无论讽刺漫画和歌颂性漫画都取得了很大成就，但同时也都有一些应当吸取的深刻教训，即存在讽刺的乱用，也存在歌颂的乱用。漫画要揭露和讽刺假、恶、丑，肯定和歌颂真、善、美，漫画家首先自己必须能够真正鉴别真与假、善与恶、美与丑——这是中国漫画发展过程中正反两方面的经验所一再证明了的。（图 2）

1978 年党的十一届三中全会后，随着改革开放形势的鼓舞和推动，漫画在社会功能上突破了过去的狭隘理解题材内容，形式上呈现出多样化的发展趋势。不仅重视漫画的教育作用和认识作用，而且重视漫画的娱乐作用和传播知识、传播信息等作用，漫画作者在思想观念上有更新发展。如以娱乐作用为主，能启迪人们智慧和对哲理的思考的"幽默漫画"得到迅

速发展，为群众所喜爱。以漫画奇巧有趣的构思宣传科学知识的"科学漫画"（或称"科普漫画"）也随着科学事业的发展、人们对科学的追求和对科技人才的尊重，越来越显示出这种漫画的发展前景。其他如反映社会风情和生活情趣的"世象漫画"，以漫画手法介绍、推销商品的"广告漫画"，也因丰富了人民群众的文化生活和适应了社会商品经济的发展而受到人们的欢迎。

然而在多样化的发展中有一个明显的事实必须看到：其中起主导作用的仍然是漫画的战斗性、讽刺性。漫画家的社会责任感和漫画这个画种所特有的针砭时弊的舆论监督作用，决定了漫画创作必须对阻碍社会主义改革开放事业前进和深入的官僚主义、贪污腐化、以权谋私、投机倒把等不正之风和各种错误思想、错误倾向进行揭露和讽刺，这既是社会现实向漫画提出的要求，也是中国漫画的战斗传统在新时期的发扬光大。漫画家华君武说："漫画要反映我们时代的主旋律，反映在改革开放中新旧事物、观念、思想、意识的大搏斗。""不反映改革开放和坚持四项基本原则方面的问题，我们的漫画就没有生命，没有力量了。"中国当代漫画特别是新时期二十多年的漫画发展，使我们认识到，在贯彻"百花齐放，百家争鸣"的方针时，既要承认漫画的多种社会功能，不能对漫画的社会功能作狭隘的理解，不能把路子搞得很窄，同时多样化的发展又不能没有主导漫画。必须坚持为人民服务、为社会主义服务的方向，必须重视反映时代的旋律，时事漫画的战斗性、讽刺性必须加强。（图3、4）

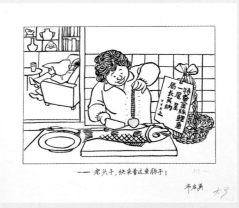

图3 韦启美，《——老头子，快来看这鱼肠子！》，1991年

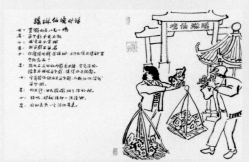

图4 叶浅予，《瑶琳仙境》，1990年—1991年

二、中国漫画具有广泛的群众性

漫画不同于别的画种的一个显著特征，就是它不仅反映广泛的社会生活和问题，并为广大群众所喜爱，而且在实际生活和斗争中漫画被众多的群众所掌握和运用。在20世纪以来的历次革命运动中，直接产生于革命运动参加者之手的群众漫画，是中国漫画的重要组成部分，这些漫画是作为实际斗争中的反帝反封建的一种战斗武器而存在的，如义和团反帝漫画、五四运动中的漫画传单、大革命时期工人运动、农民运动和北伐革命军中的漫画宣传品等等。由于这些漫画适应革命斗争的需要，在特定的斗争环境中出现，与群众的实际斗争紧密结合在一起，在当时显示出特殊的战斗威力，而今天看来则具有十分珍贵的革命文物价值和历史价值。就漫画的这一广泛的群众性所显示出的革命性、战斗性而言，可以说是美术中的任何一个画种无法相比的。

中国漫画的广泛群众性可以从以下三个方面来进行考察。其一，从创作队伍看，是由漫画家和广大业余漫画作者组成的强大队伍，不少漫画家正是在创作实践中从业余转变为专业的。所谓"专业漫画家"其实绝大部分也并非专门画漫画，而主要从事编辑、研究、教学、行政工作或别的工作，甚至连漫画家华君武也曾称自己是"民间艺人"。至于广大业余漫画作者更是分布在各行各业之中。漫画创作队伍的"群众性""民间性""业余性"，使他们的创作同人民群众和丰富多彩的社会生活保持着广泛而密切的联系。其二，从欣赏者角度看，不同文化程度、生活经历、欣赏水平的观众都喜欢看漫画，其中既包括我国12亿人口中的2亿文盲，也包括著名的科学家（如科学家钱学森对陈惠龄创作的反映生态环境日趋恶化的漫画《——长江！长江！我是黄河！——黄河！黄河！我也是黄河！》有极大兴趣）。不同层次的欣赏者对漫画的要求是多种多样的。欣赏者的群众性，促使漫画必须保持群众性的特点。其三，从漫画作品看，上述两点实际上已从社会需要和创作者的可能两个方面表明漫画将向着适应广泛的群众需要的方向发展。漫画构思和艺术表现的深入浅出、通俗易懂，题材、内容、形式、风格的多样化以及幽默感、趣味性、生活情趣等，都是构成漫画作品的"群众性"的因素。

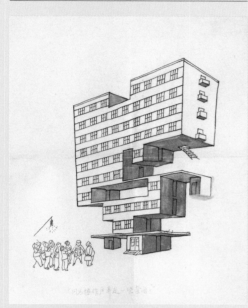

图5 韦启美,《新居》,1980年

图6 韦启美,《好奇》,1987年

漫画必将在越来越广的范围内反映社会生活和满足广大人民群众多方面的要求。(图5、6)

漫画的群众性与漫画的社会功能是紧密联系的。如果漫画作品不能反映不同群众的心声或不能为广大观众所欣赏、群众看不懂,漫画的社会舆论监督作用也就不可能很好发挥。

三、中国漫画与新闻事业的关系密切

漫画虽然可以通过举办展览、出画册、电视传媒等方式与群众见面,但更主要和普遍的则是通过报纸和刊物在群众中流传。新闻报刊是发表漫画作品的主要阵地,这是由漫画特殊的社会功能所决定的。漫画要及时地、有针对性地发挥其针贬时弊的社会舆论监督作用,只有通过迅速与读者见面的新闻报刊才能成为可能。因此,漫画的兴起和发展同新闻事业的发展始终有着十分密切的关系。1949年前的漫画是如此,中国当代漫画也是如此。漫画不仅是美术中的一个画种,也是新闻宣传中的一个不可缺少的部门,新闻界对漫画一直是很重视的。中国新闻漫画研究会的成立和所进行的工作可以说正是从新闻事业需要的角度促进了中国当代漫画的发展。

漫画与新闻事业的关系有以下几个方面值得注意。其一,漫画作者要有高度的政治敏感性和对事物的观察能力,不看报纸是不行的。新闻报刊不仅为漫画提供了发表作品的阵地,而且首先在思想内容上为使漫画能反映社会动向,把握时代跳动的脉搏,提高漫画的思想水平创造了条件。离开对社会动向的分析、研究、思考和判断,漫画的舆论监督作用便无从谈起。在中国当代漫画发展过程中,正确的新闻报导对漫画创作产生积极的影响,而错误的新闻报导则给漫画创作带来错误的影响。其二,漫画之所以成为新闻宣传中一种不可缺少的形式,这是因为漫画直观的、生动形象的宣传效果和艺术魅力是文字无法代替的。说一幅漫画等于或胜过一篇社论未必恰当(因为社论的说理性和分析问题的全面性是漫画难以胜任的),但一幅好的漫画可以在某些方面起到一篇社论起不到的作用。如20世纪50年代初方成、钟灵的漫画《谁是多数》,以生动有趣的画面揭示了真正的“多数”是反对侵略战争的全世界人民,而不是联合国安理会中几个帝国主义的代表人物,这在当时连不识字的文盲看了画都能知道何为表面虚假的“多数”、何为真正的“多数”,而且几十年后人们不一定还记得当时有关的社论或新闻报导,脑子里对这幅漫画却还留有印象。其三,漫画借助于报刊在群众中传播的速度之快和范围之广,是任何美术展览无法相比的。现在漫画虽然也举办展览,为了适应展览的需要在制作上又有不同的要求(一般艺术上加工较精细),但仍应看到漫画的主要阵地是报刊。如果放弃或忽视这个主要阵地而向别的画种靠拢,漫画将不能很好地发挥自己特有的社会功能。电视作为现代大众传媒具有声像结合和传播快、观众覆盖面广的特长,是值得重视和开发的漫画传播形式之一,但由于收看电视要受时间、空间和设备等条件的限制,仍然无法取代新闻报刊的作用。其四,正因为漫画与报刊有着如此密切的关系,我国绝大多数专业漫画家都在各报社担任编辑工作,即使不在报社工作,也与报刊编辑有着十分密切的联系。

四、中国漫画创作重视解决好“意”与“艺”的关系

所谓“意”即立意构思,想“点子”。所谓“艺”即为表达立意构思、体现漫画“点子”的各种造型艺术手段的运用(其中也包括语言文字的运用)。漫画是一种十分强调评议性,强调

教育作用和认识作用的绘画立意构思，想"点子"是决定一件作品成败的关键，因此过去漫画界有所谓"七分点子三分画"的说法。但这话只能用来强调漫画"点子"之重要，而不能用来说明"画"之不重要。事实上，凡是有成就的漫画家，如张光宇、叶浅予、华君武、廖冰兄、张仃、丁聪、张乐平、米谷、方成等在重视漫画"点子"的同时，也都重视"画"，即既重"意"，也重"艺"。

但是，正因为漫画创作过程中立意构思，想"点子"之重要，常常被一些漫画作者误解为只要构思能站得住，便不再在绘画艺术技巧上下更大功夫了，更加之漫画作者大多没有受过专门的绘画基本功的训练，因此在漫画作品的艺术质量上，与别的画种相比较存在差距。当1984年第六届全国美展中，漫画与别的画种一起展出时，这种情况越发明显，这也促使漫画界认识到提高漫画艺术质量的紧迫感。中国美术家协会漫画艺术委员会成立后，召开全国漫画艺术交流会，以及各地举办的漫画艺术研讨活动，主要就是研究这方面的问题。经过全国漫画家的共同努力，到1988年举办中国漫画和1989年举办第七届全国美展漫画作品展，漫画作品的艺术质量已有所提高，出现了如刘雍的《神·人·鸟》、王尊农的《婆婆爱小姑》、杨昆原的《大买主》、江帆的《挤车联想》、缪印堂的《四大发明的反思》、杨平凡的《人物造像》等比较注重在艺术上用功夫的优秀作品。漫画在重"意"的同时必须重"艺"，"艺"是为表达"意"服务的，这是漫画作者比较一致的认识，如何在具体作品中处理好"意"与"艺"的关系问题，漫画家们一直在创作实践中不断进行探索。

五、中国漫画创作民族化的探索

漫画民族化不仅仅是艺术形式问题，要使漫画具有中国味，即具有中国老百姓所喜闻乐见的中国作风和中国气派，必须从作品内容、形式相结合的多方面因素进行考察。首先，作品所反映的问题是否是广大群众关心的问题，以及在反映这些问题时所体现出的作者的爱憎态度是否与广大群众相同，这是漫画具不具备中国作风和气派的重要先决条件。作品在内容和思想倾向上与人民群众有着强烈的思想上的共鸣，群众对作品才喜爱得起来。其二，从作品内容的需要出发，运用通过对生活的观察所得来的，为群众所熟悉的，富有生活情趣的表达方式才能使作品易于为群众所接受，使人感到亲切。这样，即使是反映严肃政治内容的漫画也充满了生活情趣，可以收到通俗易懂、深入浅出的艺术效果。要创作出为群众所喜闻乐见的富有民族特色的漫画，必须深入观察生活，熟悉风俗民情和群众的幽默感，积累多方面的生活知识，并恰当而贴切地用到漫画创作上。其三，注意从民间艺术传统中吸取营养，如传统绘画、民间艺术、戏曲、相声、古典文学、寓言、谚语、歇后语等。但这种学习和借鉴，同样是为了适应漫画所要反映的内容的需要，而不是脱离开创作内容的单纯形式技巧上的猎奇。

在创作实践中，漫画家在漫画民族化方面进行了种种探索。华君武在自己的创作中为表达作品主题和刻画人物，常常采用为群众所熟悉的富有生活情趣的表达方式，借鉴群众讽刺语言并赋予这种讽刺语言以崭新而深刻的思想内容，同时注意学习传统绘画、戏曲、古典文学、民间谚语、歇后语等，丰富了漫画的艺术表现手法，在漫画民族化方面进行了可贵的探索。廖冰兄把广东民间木版纸马朴拙的线刻、夸张有力的造型和装饰风格，吸收到他的创作中，与他漫画的严肃尖锐的内容相结合，构成了他的漫画的民族、民间艺术特色。方成的漫画在艺术形式上明显吸收了中国画的特长，但他认为"漫画的民族化不能理解为毛笔加宣纸，

重要的是善于运用大众喜闻乐见的具有民族色彩的种种表现方式"。因此他在创作中从反映现实生活的需要出发,不但从群众语言、民间文艺、古典文学中广收博取,而且善于运用群众所熟悉的民间故事和古典文学作品中的人物、典故。方成说:"近十几年来,自己深感漫画应努力使广大群众易于接受,所以力争使漫画在选材、风格、构图、笔墨、标题上都体现出中国气派来。"中年漫画家刘雍则注意从贵州的民族民间艺术中吸取丰富的营养,他说:"我的追求目标是中国气派、地方特色和个人风格。"世界各国的文化艺术是相互交流并相互影响的。在改革开放的时代潮流中,我们有条件接触更多的外国漫画,学习和借鉴外国漫画之长并加以消化,同中国漫画自己的民族特色融合在一起,可以丰富我们漫画的艺术构思和艺术表现技巧,而其目的仍然是为了更好地反映中国的社会生活和中国人民的生活情趣。在如何对待外国艺术影响的问题上,我国漫画界前辈积累了较为丰富的经验。丰子恺曾受到日本画家竹久梦二画风的影响,同时又从清末民初画家陈师曾的社会风俗画和简笔写意人物画吸取了营养,并与自己多方面的文化艺术修养融合在一起,用以反映中国社会的世态人情和抒发自己的情感,使他成为中国漫画的文人抒情画派的开创者。张光宇曾接受墨西哥漫画家柯弗罗皮斯和壁画家里维拉的画风影响,同时又从中国传统装饰艺术(如殷周青铜器、明代木刻版画的线条、中国书法)和民间艺术(如年画、京剧脸谱及服饰色彩图案)中吸取营养,在反映中国社会矛盾和社会生活中将中外艺术和民间艺术的多种因素自然而然地融合在一起,使他成为中国漫画的装饰画派的开创者(其代表作如1945年创作的大型彩色连环漫画《西游漫记》)。但是,近些年在有的青年漫画作者的创作中(主要指幽默漫画创作)存在较严重的模仿外国漫画的倾向,洋味太浓,不仅在情趣上,甚至在人物形象、服饰和画面背景的描绘上都一概外国化,以为这样便可以使自己的作品"打向世界"。其实,我们看外国幽默漫画,总是希望从作品中了解别的国家人民的生活情趣和幽默感;同样别的国家的人看中国的幽默漫画,也是希望从作品中了解中国人民的生活情趣和幽默感。如果我们的幽默漫画不能反映中国人民的生活情趣和幽默感,将会失去中国幽默漫画应有的自己的民族特色。无论是幽默漫画或别的题材的漫画,中国漫画都应以中国老百姓所喜闻乐见的中国作风和中国气派进入世界漫画艺术之林。

(原文发表于《美术》2000年第5期)

插图教学的特点与措施

孙滋溪

为适应我国出版事业蓬勃发展的需要，版画系于1980年成立了插图工作室。工作室的目标是培养具有较高专业修养的文学插图创作人才。为此，工作室在专业教学上，除让学生学习各门共同性专业基础课和各版种技法外，还开设了插图创作、装帧设计、黑白画技法等专业课，还将逐步开设和完善插图艺术史论、优秀插图作品欣赏、文学、构图学、各种绘画技法研究及出版印刷知识等课程。

我在这个工作室里教了几年创作课，想主要就插图创作教学问题谈些意见。

一、着重于创作能力的培养

插图创作课在插图工作室的专业课中占有重要的位置，实际上，它是工作室专业课中的一门主课。这是因为插图工作室的性质和特点与版画系其他几个工作室有着明显不同。其他几个工作室均为版种工作室，版种专业技法的学习自然应占有突出的位置。插图工作室是一个以培训艺术创作能力为主要宗旨的工作室，而插图是一种可以用各种绘画手段来进行创作的艺术品种，因此，插图工作室不可能把某种单一的画种技法训练作为教学中心，而只能把艺术创作能力的培养作为教学中心，围绕这个中心的目的展开全面的训练。

插图创作课的主要教学目的是培养学生的实际创作能力，包括对文学作品的理解和分析能力、艺术构思能力、艺术处理和艺术表现能力以及完成艺术作品的能力等。通过创作教学，使学生逐步领会和掌握文学插图艺术创作的一般规律、一般过程和一般方法，探索各种艺术表现手段和技巧，积累艺术经验。因此，插图创作教学的过程，也是使学生将平时所学的各类专业知识转化为智能的过程。同时，创作教学的成果也是对工作室的教学和对学生的艺术才能进行综合评价的主要依据。所以，突出创作教学，着力于学生艺术创造能力的培养，应是插图工作室的本要特色之一。

二、插图创作课的教学方法

插图创作课的主要教学方法是：学生在教师指导下的创作实践。

在教学中，教师首先要帮助学生了解文学插图的艺术特性和艺术功能，这是从事文学插图创作时应首先搞清的问题。

一方面要让学生懂得，文学插图作为一种造型艺术，具有造型艺术的一切共性，在文学插图创作中应充分发挥造型艺术语言的特长，力求创造出具有独立艺术价值的高层次的插图艺术作品。另一方面也要让学生懂得文学插图是一种从属于文学的造型艺术，因此，对文学的从属性是它的基本特征。虽然它是文学和绘画两者相结合的产物，但文学却是孕育文学插图艺术生命的母体，又是使它赖以生存和发展的寓所和土壤。没有文学，不但不可能有文学插图这种艺术形式的诞生，而且离开它，文学插图也将失去生存和发展的条件。所以，对文

学的从属，是文学插图艺术的天性。文学插图对文学的从属，不仅表现在其艺术生命对文学的依附，还表现在其艺术内容和艺术自己对文学的相随。文学插图的艺术内容是被文学内容所规定的，它不能脱离文学去任意表现同文学内容毫不相干的内容，这是文学插图同其他造型艺术的一个显著区别。虽然其他有些造型艺术也常常取材于文学，但它们的艺术目的并不是为文学服务，而只不过是借用文学来为自己服务。文学插图则恰恰相反，为文学服务是它的全部艺术目的，这是文学插图同那些取材于文学的造型艺术的根本区别。要让学生懂得对文学的从属性，不但不是文学插图艺术发展的障碍，相反正是得以发展的前提，它正是由于在这个前提下，巧妙地发挥了视觉艺术语言的特长，而创造了自己的艺术个性，使自己成为其他艺术不能取代的具有独特形态和价值的一种艺术形式，成为造型艺术园地中一朵独具特色的花。

要让学生了解文学插图的艺术功能主要有两个：一是它对文学书籍的艺术装帧功能；一是它对文学形象的艺术再现功能。正如鲁迅先生所说的："书籍的插图，原意是在装帧书籍，增加读者的兴味。但那力量，能补文字之所不及，所以也是一种宣传画。"由此可见，文学插图的上述第一种功能，是为了加强文学书籍的吸引力，以"增加读者兴趣的"。第二种功能则是为了"补文字之所不及"以帮助文学作品增强其艺术感染力和宣传力的。要让学生懂得，文学插图的这两种功能的发挥和运用，虽然对具体文学作品来说，可以有不同的侧重，甚至也可以只运用单一的功能，但是对文学插图的整体艺术使命来说，这两种功能却是缺一不可的。正是由于文学插图同时具有这样两种功能，所以它才受到文学家和文学读者的欢迎，具有持久的生命力。

创作实践课的全过程，大体上可以分为三个阶段：创作准备阶段、艺术构思阶段和完成作品阶段。

创作准备阶段的教学任务主要是指导学生完成三件事：选择文学作品、研究文学原著和熟悉书中的生活。

1. 选择文学作品

要鼓励学生选画自己最喜爱的文学作品。因为只有这样的作品才能燃起学生的创作激情，使学生一开始就进入最佳学习状态。

要让学生懂得，创作激情，对插图创作同样是重要的。因为插图创作同其他艺术创作一样，都要依赖画家情感的勃起和运动，插图作品同其他艺术品一样，也都是画家感情的宣泄和凝聚。不同的只是插图画家的创作激情不是直接来自生活的激发而是来自文学作品的激发罢了。因此，只有使画家动情的文学作品，才能调动起画家的创作激情，并将这激情注入作品之中。而文艺作品的感人力量，除作品的内容和技巧外，恰恰正是作者那融于作品内容和技巧中的感情。苏联著名插图画家施玛尼诺夫之所以能画出《战争与和平》那样成功的插图作品，除其他因素外，他对这部文学名著的酷爱和想为它作插图的强烈激情，是一个重要的原因。他

十岁就开始读这部书，边读边画了几幅他称为"儿童画"式的素描。此后据说他就把这部文学巨著作为自己最珍爱的案头书，不止一次地想为它画插图，只是由于对自己的能力缺少信心而没有动手，直到他三十七岁时，才着手这套插图的创作。他倾注了自己的全部感情和智慧，用了差不多十年的时间，终于完成了这部稀世的插图杰作。由此可见，只有使画家酷爱的文学作品，才能激发起画家强烈的创作欲望，并在这欲望推动下去成功地进行创作。

2. 研究文学原著

要敦促学生对选定的文学作品做认真的阅读和研究。要让学生懂得，学插图是用绘画语言再现文学形象的一种艺术，忠于文学，是插图创作应遵守的重要原则。插图画家只有十分透彻地了解文学原著，才有创作的自由。

应要求学生对选定的文学作品至少通读两遍。初次通读的主要任务是调动创作激情，所以应要求学生排除一切杂念和干扰，静下心来，力求完全进入书的世界中去，与书中人物呼吸与共，力求最大限度地将创作激情调动起来。由于初次通读通常是在感情异常激动中完成的，不可能从艺术创作角度对文学作品作冷静分析，因此仅凭初读的印象和感受动手创作是不行的，还需对文学原著作再次通读，以对初读的吞咽的东西再反刍一次，作细细的咀嚼、品味和消化，力求对文学的思想内容和艺术特色有较深入的分析、理解和感受，然后才有可能进入艺术构思过程。即使在构思过程中，也仍需不断研究原著，虽然不一定要再通读，但常需要择章择段地反复阅读，这时应要求学生作阅读摘录和札记，务求对每个重要的文学人物、文学情节和细节，都搞得清清楚楚，才能保证艺术构思的顺利进行。

对学生选定的本子，教师也要尽可能认真地阅读和研究，这样，才能获得指导创作的发言权。

3. 熟悉书中的生活

在学生完成了阅读和研究文学原著之后，就应要求学生研究和熟悉书中的生活。要让学生懂得，文学插图创作同其他艺术创作一样，也要在研究和熟悉生活的基础上才能进行。虽然文学可以为形象的创造提供许多文字描写的依据，但是，插图画家如果对文学描写的那些生活形象不熟悉，要想画出能经得住推敲的有生命力的插图作品，仍是不可能的。这是因为，文学是语言的艺术，插图是视觉的艺术，不研究生活原型，不掌握可视的形象资料，要将抽象的语言艺术形象转化为具体的视觉艺术形象，是很困难的。所以，在指导学生选本子的时候，就要提醒学生，尽可能选画自己对书中的生活较为熟悉或易于熟悉的文学作品。教师在辅导计划中，要安排出一定的时间，引导学生采取各种方式去研究和熟悉书中的生活。要鼓励学生到书中生活的现实场景中去作直接的调查研究和体验；要鼓励学生通过查阅和搜集有关资料，对书中描写的时代生活作间接的研究；要鼓励学生去访问作家，向文学作者去进行咨询和请教；要鼓励学生去向取材于相同文学作品的姊妹艺术借鉴，等等。经验证明，这些研究生活的方式，都是行之有效的。总之，要让学生懂得，插图作者，对文学作品中的生活越熟悉，形象资料掌握得越充分，就越有创作的自由。（图 1）

当学生在教师指导下，较好地完成了选定插图文本、研究文学原著和熟悉书中生活三项任务后，第一阶段的教学过程便告一段落，这时，就可以转入第二阶段——艺术构思阶段的教学了。

艺术构思阶段的教学任务，主要是指导学生进行整体艺术设计、选定插图主题和插图情节。

图 1　周建夫，《小二黑结婚》插图，1980年

图 2 刘体仁,《活佛的故事》插图,1980年

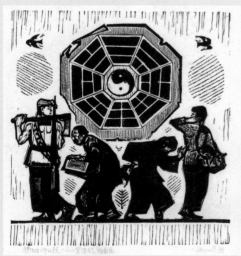

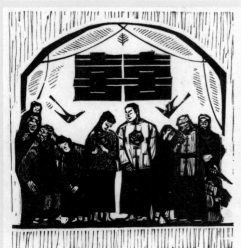

图 3 叶欣,《小二黑结婚》插图

1. 整体设计

首先要加强对学生总体设计意识的培养。让学生懂得,书籍插图只是书籍艺术的组成部分,书籍艺术的完整形象应包括:书籍的封面、扉页、插图(插页、文中插图、题图、尾图)、封底等整套装帧艺术系列。因此,插图创作不能脱离总体设计去孤立地进行。此外,整套插图的组织结构,也要从全局出发,讲究在统一主题下艺术构思的完整性,不但为长篇小说画插图要这样,为中、短篇小说画插图也要这样,即使在一篇文章中只画两幅插图,也应讲究艺术结构的完整性。初学插图者常常不懂这个道理,他们往往还在初读文学作品时,就急忙抓住几个感兴趣的情节,匆匆忙忙画起来,也可能画出几幅颇有趣味的画来,但从文学作品的全局和插图艺术的高度看,却往往缺少全局的整体感和艺术构思的深度。

对插图艺术特色的设想,也是整体设计的一项任务。文学插图的艺术特色,包括插图的艺术手法、艺术形式和艺术风格,它既反映了插图作者的艺术修养和艺术个性,又反映了作者对文学特色和文学风格的感受。因此,在指导学生设计插图的艺术特色和艺术风格时,既要注意爱护学生的艺术个性,鼓励学生的探索精神,又要提醒学生自觉地以其对文学特色和文学风格的感受为依据,力求达到插图和文学两者在风格上的和谐和统一。(图 2)

2. 选定艺术主题

选定主题,是艺术构思时的首要课题,要让学生懂得,文学插图艺术主题的确定,同那些直接反映生活的绘画不同,它不是画家从生活中而是从文学作品中发掘出来的。因此,不能离开文学主题来随意杜撰插图的主题,而只应在努力研究和正确理解文学主题的基础上,来选定插图的主题。这是在选定插图艺术主题时,所应遵循的基本原则。

3. 选择插图情节

在整体设计的基础上,选定每幅插图的情节,是文学插图创作构思过程中的重要任务。要让学生懂得,选择插图情节,是文学插图创作中的一门重要学问。一部小说,从头到尾充满丰富的故事情节,即使是连环画,也难将这样多的情节画尽,何况幅数有限的插图呢?因此,插图只能从中选择那些对揭示文学主题和文学形象最具有关键意义,并最适合于绘画表现的情节,通过对这些有限情节的描绘,来概括文学主题和文学形象。要让学生懂得,并非对揭示文学主题和文学形象有关键意义的情节都具有可画性,也并非具有可画性的情节都有利于揭示文学主题和文学形象。只有把这三个因素联系起来,进行反复地斟酌,才能做出妥善的选择。还要让学生懂得,注意整套插图(插页)在书中间隔的疏密度,也是在选定插图情节时,不可忽视的课题。插图(插页)在书中的间隔,应求得大体的均匀。(图 3)

在指导学生完成了整体设计、选定了插图主题和插图情节之后,艺术构思阶段的教学任务便告完成。这时,就可以指导学生去完成插图创作教学的最后课题了。

插图创作教学的最后课题是:指导学生完成艺术表现和完成插图作品。

1. 艺术表现

在完成这个课题的教学过程中,首先要加强学生创作意识的培养。要让学生懂得,文学插图对文学形象的艺术再现,决不是用绘画形式对文学内容的图解,而是用造型艺术语言,对文学形象的艺术再创造。这正是古今中外许多优秀文学插图作品通有的品格。这样的插图作品,不仅能同文学交互辉映,相得益彰,而且能使自身因具有独立的艺术价值而传之千古,流芳百世。还应让学生懂得,所谓文学形象,并非仅指文学人物形象,而是对文学家在其作品中所创造的文学情境和意境(既包括文学人物和文学环境,也包括文学家的意念和情思)

的统称。因此，以写人见长的小说和以写景抒情见长的诗和散文等文学形象特征常常是不同的。插图画家要善于运用不同的艺术手法去表现不同的文学形象。

对以写人的活动为主要特征的文学作品（主要是指小说）来说，塑造文学人物形象应成为表现文学形象的主要任务。纵观古今中外许多优秀的小说插图，无不是由于成功地塑造了文学人物的形象。衡量文学人物形象塑造得是否成功，不但要看它是否同作家的想象相符，而且要看它是否与广大文学读者的想象相符。正如人们看过根据文学作品改编的电影之后，总是把银幕上的人物形象，同自己心中的文学中人物形象相比较，得出"像"与"不像"的结论。有趣的是，人们的结论常常不谋而合，由此可见，人们对文学形象的感受和想象，大体是相同的。优秀的插图画家，不但善于使自己同作家、读者对文学人物形象的想象相一致，而且善于把想象中的形象，通过画面，准确而生动地再现出来，成为真切可信的视觉形象。（图4）

2. 完成作品

在指导学生完成作品的过程中，既要鼓励学生去大胆探索艺术形式和艺术手法，努力提高作品的艺术性，又要提醒学生注意出版印刷效果，培养学生的出版观念。要让学生懂得，文学插图是一种出版性艺术，它向观众提供的不是原作而是印刷品。虽然插图原作也可以通过参加展览来同观众见面，但这并不是它同群众见面的主要形式。通过印刷出版，随同文学书籍一起问世，才是它同群众见面的基本形式。因此，注意出版条件和印刷效果，是文学插图创作不可忽视的问题。

在辅导学生画插页时，要提醒学生注意插页的构图比例应尽量同书籍本身的形体比例相适应，因此尽可能避免宽银幕式的构图。由于书籍开本规定性所限，插图原作一般不要太大，以尽量减少制版缩小的倍数。对画面艺术效果的追求，也应以经过印刷后不损失原作的面貌为最佳。

在辅导学生画文中插图时，要提醒学生注意插图在文字版面上的艺术效果。一般文字，整体看去，是一块灰的底色，因此，插在文字中间的图，最好能有大块的黑色和大块的空白。这样，在由文字组成的灰色底子上，黑白对比强烈的图画，便显得格外醒目，比白描式和素描式的插图，效果要精神得多。文中图的四周，以不画边框为好，因为方方正正的边框，不但会使插图在版面上显得板滞，而且会使插图同文字产生分离感，造成图文之间整体效果的失调。文中插图的构图可以更自由，横竖方圆正斜都可以，也不必讲究什么均衡法则，有时还需要有意破坏均衡感，造成画面的大起大落、大疏大密的效果，这样，可以使版面显得更活跃、更富有装饰意味和更能唤起视觉美感。

学生完成了插图作品，标志一个创作课单元教学的结束。这样的创作课单元，学生在工作室学习期间要进行多次，每次都应有新的创作实习课题，让学生对各类文学形式，如长篇小说、中篇小说、短篇小说、诗作、剧作、儿童读物等，都有创作练习的机会，使学生通过这些不同课题的练习，学习掌握各类文学插图的艺术特点和创作规律。对学生的毕业创作，则要求完成从封面、扉页、插图至封底的整套书装帧艺术创作。待将来工作室具备了完善的印刷条件时，还要求学生将毕业创作印制成样书，同原作一起向社会展出。

在教学过程中，还要注意培养学生的事业心，鼓励学生向优秀插图艺术家的目标前进，为振兴和繁荣我国文学插图艺术事业、提高我国文学插图水平做出贡献。

要让学生懂得，作为一个优秀的插图画家，除应具有对文学插图事业的强烈事业心和高度责任感外，还应具有广博的艺术修养。

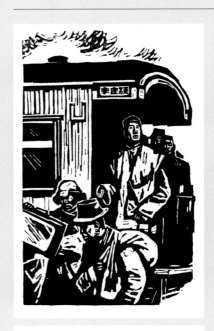

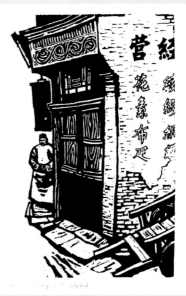

图4 高荣生，《四世同堂》插图

插图画家不但应有高超的造型能力和熟练的绘画技巧，还应尽量多掌握一些艺术手段、艺术方法及装帧设计知识，使自己具有较强的感应力和应变力，以适应丰富多彩的文学形式、文学体裁、文学风格和文学流派的创作需要。

插图画家不但应加强艺术修养，还应加强文学修养。因为必要的文学修养对于文学插图画家来说，不仅直接影响其阅读和理解文学作品的能力，也直接影响其创作构思的能力。提高文学修养的有效办法之一，是阅读文学作品。插图画家要有阅读文学的嗜好，就像"球迷"爱看球，"戏迷"爱看戏一样，插图画家应是"文学迷"。要广泛阅读文学作品，不但要读古今中外文学名著，也要注意阅读文学新作，不但读小说，也要读诗作、剧作及文学评论等。广读文学作品，不但有益于提高文学修养，还有益于从中发现自己喜爱的文学作品，可用来作插图的选本。一个以文学插图为事业的画家，一生中应立志画出一两套传世之作，而把这种准备倾尽全力为其插图的文本来源，完全寄托在出版单位的约稿上是不够的，主要应通过平时对文学作品的博览，从世界和民族的文学宝库中去寻。同时博览文学作品，也会对提高专业水平带来益处，因为许多古今中外文学名著的版本里，都附有精美的插图，它们有许多是出自名家之手，只有把它们同文学原著对照起来阅读欣赏时，才能从中悟到插图艺术的真谛，这也是学习文学插图艺术的一种好方法。此外，还应注意研究插图装帧艺术史和注意研究当今国内外插图装帧艺术发展的动态和信息，努力使自己成为真有较高艺术修养和文学修养、较强艺术创作能力的优秀插图艺术家和书籍艺术家。

（原文发表于《美术研究》1987年第3期）

插图创作中的语言转换

高荣生

插图创作的基础是语言转换。若要将一部小说的内容以几幅画概括出来，就应有把一句话、一个概念转换为视觉语言的能力。实质上，无论何种类别的插图，都要对原著的内容进行归纳、筛选，提炼为视觉造型的素材，最终表现于画面的仍可概括为一句短语。

"语言"是一个抽象的概念，在艺术上具有"表现手段"的含义。书面语言只是文字符号的组织，它是传达逻辑思维或形象思维的媒介。其中，文学语言塑造的形象是非直观的，需借助读者的知觉联想而获得。而插图使用的是视觉语言，插图作者将知觉联想的结果以直观的形式诉诸于画面。

事实上，语言转换在艺术领域中是常见的。当把一部小说搬上银幕时，小说只是电影素材，只有经过特殊的电影手法处理才能成为电影艺术。当一首诗被谱上曲时，"做为一件独立的艺术品的诗词便瓦解了，它的词句、声音、意义、短语以及它描写的形象也统统变成了音乐的元素，……歌词已被音乐所利用，并进入了一个全新的结构之中"（苏珊·朗格）。一个神话传说或是一种观念、情感甚至可以以舞蹈——动态语言表现出来。

总之，被某种语言表现、传播的事物，也有被其他语言表达的可能性。这种关系就是互换关系，或称之为"用某种艺术品去创造另一种艺术品"。我们也许找不到完全适用于各类艺术的通用语，但是我们可以用不同的语言方式表达同一种思想、同一种情感或塑造形象。

语言的可互换性是因为语言本身就有共性。视觉艺术中的"语言"是借用词，它起着类似文学语言的作用，这就是语言可互换的基础。插图艺术的语言与文学艺术的语言亦有相似的表达方式，如：直叙的语言、夸张的语言、隐喻的语言、抽象的语言等等。每一种思想、概念或情感可能有若干种语言表达方式，问题是如何选择那些更具有表现力的语言。

"直叙性转换"确切地说是直接转换，很多现实主义文学作品插图是以原著提供的材料如实叙述，"如镜取形，如灯取影"。这种转换的意义是：按照文学作品中故事发展的逻辑以视觉语言的要求选择、提炼，创造"典型环境中的典型形象"。

插图作者采用直接性的语言转换方式往往是因为原文提供的材料适用于直接性的视觉传达，它们所表达的东西有同步性的特点，无须迂回与改造。插图对于原文是一种再现关系，但这并不意味着是文字的图解，而应是准确地传递文学语言的信息，忠实地反映原著的风貌，生动地表达原著的内容。（图1）

再创作的含义并非仅指游离于原文的程度，直接性的转换同样能显示出独立的艺术价值，关键在于是主动地表现还是被动地接受与照搬。在我国古典小说插图中，许多优秀的插图是对原文直接性的描绘，直至今天我们仍视为"经典"，在读这些插图时，我们可体味到直叙式的语言之美，会看到那原汁原味动人的故事。

对于插图作者而言，虽然原文提供了可直接转换的条件，但也在无形中限定了再创作的范围，这种转换方式不是离于原文的跨越，而是在纵深中的展开。因此，直接转换的再创作往往体现在使用了更形象化了的造型语言上（对于文学形象的生动具体的显化）。以最能说明这个问题的肖像及绣像插图为例，因为这是一种难度较大的插图样式，它采取的是一种浓

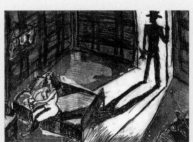
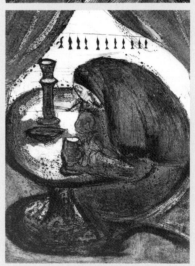

图1 牟霞，《百年孤独》插图

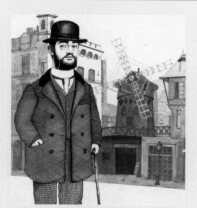

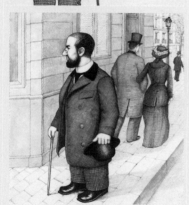

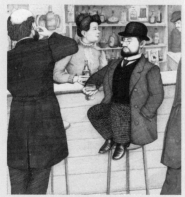

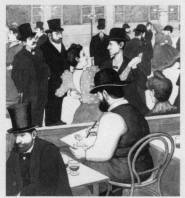

图2 田林，《红磨房》插图

缩式的造型语言，从局部或个体概括一个发展、活动的文学形象，如果没有对文学语言的深刻分析与理解，没有造型语言的锤炼功力，是很难达到生动地再现的目的。能够称为艺术的肖像及绣像插图，形象是感人的，它不仅再现了一个人物的外部形态，而且塑造了一个具有审美意义的典型形象。

如果把这种转换方式比喻为对原文的直译，传达的应是确切的语义。所以恰当的取舍和强化是为了把原文的内涵阐述得更确切、更透彻。

另外，直接性的语言转换再造性也存在于语言的增容上，文学语言力所不及之处也许在视觉语言的表达中能发挥很大作用，比如通过细节描绘而反映的时代气息、地域特点等，这些主体的附加物实际上也是画面组合的要素，把读者带入文中人物活动的情与景中。

"间接性转换"每一种艺术形式都有自己的语言优势与局限性，文学语言中描述最精彩的片段不一定适用于直接性的视觉语言来表达，比如李白的名句"白发三千丈，缘愁似个长"，这属于文学的夸张语言，诗人借形达意，无限的愁绪表露得真切动人，但这无法直接转换为视觉语言，设想如果以直观的形象出现，谁能接受？当文学语言发挥了特殊的功能时，常常给视觉语言的转换带来很大障碍，但是在障碍面前也启动了插图作者同向异路的思维，探求以迂回方式达到同一目的的方法。间接性就是语言转换的另一途径。其实，被转换的文学语言自身也存在着诸如"借代""比拟""暗示"等修辞手法，其作用与间接性转换有相通之处。间接性转换是扬长避短、发挥再造力的有效手段，比如对于人物的心理活动刻画是文学语言所擅长的，它能够深入到人物的内心世界的发展变化过程中，而插图则只能靠形象和动作来说话，但是，这种局限性也正是视觉语言的特点所在，当我们充分地利用了这个特点，便可以达到由表及里甚至由此及彼的深入刻画。（图2）

间接表现"在大多数情况下比直接陈述更有意义，更具有深度和更能唤起读者的联想"。它不仅能挖掘文章语言的层面，也能表达画外涵义。间接表现手法是由文学语言引发的从一个表象到另一个表象的联想，是转换为视觉语言之前的转化。

关于语言转换中的抽象与具象问题（与上文所述的两种转换不是并列关系，而是从另一角度再论语言转换）。文学艺术与视觉艺术的创作思维过程都是形象思维过程，是通过作者的自觉表象活动创造出艺术形象。但是，在书面语言上亦有传达抽象思维的抽象语言，在视觉语言中也有相对具象的抽象表现。

从具象到具象。从文学语言的具象转换到视觉语言的具象，其实也带有一定程度的抽象。就插图而言，它要把文学内容的本质以视觉语言提炼达到具象上的概括。从具象到具象，是为小说这一文学体裁插图创作时常用的语言转换方式。

内行人说"名著难画"，因为高水平的小说语言精炼，人物刻画细致而又生动，达到了非常具象的程度，使插图难以有发挥再创作的余地，更难以达到相应的水平。为了便于说明，摘名著一段话为例："自从听说要变法，他的左肩更加突出，差不多是斜着身子走路，像个

断了线的风筝似的。"（《正红旗下》）如果转换为绘画语言，无论把身子画得怎样斜，也不易达到文学语言的精彩。假若把这段话变成"他慌慌张张地走着。"那么他走路的姿态、生理特点都能成为发挥再创作的视觉语言。由此可见，插图再创作的余地取决于书面语言所提供的再造条件，而高水平的小说给予插图作者的恰恰是苛刻的条件，它不仅有非常生动具体的形象表述，深入细微的心理描写，语言自身也常带有深层的含义，把插图作者带入了一个难以"补其不足"的境地。

名著虽难画，但毕竟有值得称道的名著插图面世，插图画家与作家站在等高的角度上进行语言交流，他们娴熟地驾驭着自己的语言，将留以自己再创作的余地开辟为一个广阔的空间。

从文学的具象到视觉的具象，它们之间虽有相通之处，但是二者的表现功能却是不同的，创造的形象也非属同一性质。因此，插图作者无需拘泥于原文的表述，而是应充分发挥自己语言的功能特点，扬长避短，探寻各种表现渠道（在直接性、间接性转换中亦曾提及），直至能呈现自身价值的具象转换。

从具象到抽象。在要求强调插图艺术的独立性，拉开与文学从属关系距离的主张中，其要点，归于视觉语言转换的异化，并非如实地再现文学作品本来的面貌，"须以神遇，不以迹求。"从文学语言的具象的描述转换为视觉语言的抽象表现，这个过程是通过表象联想、分解和综合并抽象出来以概括内容本质。（图3）

从抽象到具象。文学语言表述得越具象、详实，给予插图再创作的余地越小，反过来说，如果完全是抽象的书而言，这又是个有趣的问题。在这里我要谈谈方成先生的《通俗哲学》插图。哲学纯属理性思维的产物，而属于艺术的插图几乎都出自于文学作品。为一部小说画插图是从文学形象到视觉形象的，而为哲学画插图面临的是如何以视觉语言来表达一个概念、一个定理。黑格尔说："在艺术里不像在哲学里，创造的材料不是思想，而是外在形象。"插图的材料当然也不应例外，但它的特殊性在于还有一个文字材料的来源，须有个适应视觉语言表现的材料再造，因为最终它是靠形象来说话的。方成先生以漫画语言阐述了一个枯燥的哲学问题，是十分有趣的。

无论何种体裁的文章，在书面语言转换为视觉语言之前，必须寻找相应的方式，适合视觉语言可表现性的东西，通过书面语言进行表象联想，或由概念到表象的转化。这是插图创作的前期工作。

语言是思维表达的外在形式，艺术语言的表现力主要在于形象思维能力。插图虽属于美术范畴，但插图创作的思维方式是独特的，它是再造想象的思维。当插图以恰当的视觉语言表现了书面语言的内容，并加深了原作的精神内涵，这首先归结于再造想象的成功，也是语言转换的成功。

（原文发表于《美术研究》1998年第4期）

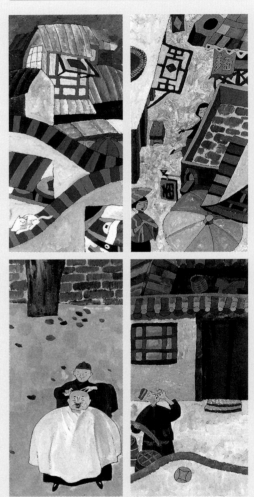

图3 岳伟，《无题》

连环画年画系的创建

杨先让

连环画年画系的诞生，是在"十年动乱"结束、大地回春的时刻，是江丰院长于 1979 年重返中央美术学院工作后所提出的第一个措施。他在 50 年代初期就曾设想成立连环画年画系，经过二十多年的岁月，终于实现了。在江丰的心目中，连环画和年画是中国广大群众所喜欢的，美术学院各系教员又不少，抽调一部分出来建个新系总不会有什么问题的，但是，后来连他自己也不得不承认，事实并不像想象的那么简单容易。

时代的变化，学校各专业的正规化，美院早已不同于 20 世纪 50 年代。那时连环画、年画是学院计划之内的课程，而今在众多的教员之中，有几位还在进行连环画、年画的教学和创作呢？谁又能胜任这两个完全不同的专业的教学呢？又有哪一位教员愿意重新开始进行这两个专业的教学研究呢？要从外地或其他单位调人，也有实际困难。可以说，困难重重，令人一筹莫展。

同时，在校内和校外也出现了舆论的非议。连环画、年画不是以工具材料特点而是以其功用所划分的艺术门类，有成立一个系的必要吗？实际上是"小人书""年画花纸"能登上美术学院这座最高学府的宝殿吗？它配与国、油、版、雕等其他专业平等相待吗？以上的议论和想法并不奇怪，实际上是 20 世纪 30 年代时社会上对连环画、年画的指责和贬低的继续。

在理论工作者的文章里和专家会议上的议论中都认为连环画和年画是重要的，但是在实际生活里，连环画、年画并没有引起美术界的真正重视。连环画、年画工作者的地位也低于其他美术家，社会主义的美术院校也没有培养连环画、年画人材的阵地。因此，对连环画、年画既不重视又不培养，而社会上又有着大量需要，这种不正常和不相称的矛盾现象，是必须设法解决的。

今天连环画的崛起，是社会上的作者顺应了时代发展的要求；是连环画在社会上的作用而引起作者的努力；是出版工作者对画家正确引导的成果，而不是学院有针对性的教育结果。

1949 年后年画发展的经验也是需要美术院校认真总结的。50 年代初，新年画的繁荣和所取得的成绩，除了国家重视外，美术院校师生参加创作实践是很重要的一个因素。50 年代中期以后，年画走向不景气的原因，虽然有其社会背景，但是美术院校的中断创作实践"不介入"，也是一个重要因素。不少优秀作者转向油画专业、出国深造。而鲁迅所说的："旧形式的采取，必有所删除，既有所删除，必有增益，这结果是新形式的出现，也就是变革。"在没有倡导和研究，又缺乏培养和实践情况下，是决不能自发地出现年画的"新形式"，更谈不上创新"变革"。因此，连环画年画系的成立，是历史发展的需要，而且是顺乎民意的，否则将受到历史的指责。

就这样，连环画年画系在人力物力短缺的条件下，在大家的齐心努力下，冲破一些舆论上的非议，已经走过了四个年头，毕业了第一批研究生，又招进了两个专业的六七个班的本科生与研究生及进修班。连年系终于在中央美术学院这座最高的艺术学府里占了一席之地。作为艺术阵地上的新生事物，它充分显示了自己的生命力。它对广大从事连环画、年画专业的人和读者是个鼓舞，对连环画、年画事业是个振奋，它在艺术教育阵地上又是一个创举。

原来我们曾担心在以国、油、版、雕为主的美术学院，画"小人书"和"年画"的学生，会不会产生专业上的自卑或动摇而转系他去？事实证明，我们的顾虑是多余的。同学们的专业思想是牢固的，他们都有一种为自己所学专业争气的劲头。为了创办这个新系，他们与教师们共同努力，在几次全院教学检查中，都被评为成绩优异。在这四年来的教学工作中，我们也摸索出了一些教学经验。

连环画专业教学

连环画人材的培养，除了全院为学生统一设置的文化、史论、外语共同课外，在专业训练上又有它特殊的课程要求。既然连环画不是以作画工具而划分的画种，那么，它就不受作画工具的限制。传统中国画技法可以运用，西画形式、版画效果也可以采取。因而，连环画课程的安排，也就是培养训练连环画创作人材的基础课，既要掌握中国传统绘画技巧，又要掌握西洋绘画的造型和色彩能力。

如果说，20世纪50年代和60年代的连环画创作中主要表现手法是以线为主，那么，70年代后期到80年代的今天，连环画的创作形式是风格多样、百花争艳。过去社会上的连环画家成长途径有三种，一是师徒相授，二是以临摹优秀的连环画为手段，三是少数由美术学校出来的有绘画基础的人参加连环画创作。而后一种人材，创作的作品形式上往往更活泼，更生动。因此，由美术院校来培养连环画创作人材，便成为提高连环画专业水平的重要途径，是势在必行的一条道路。

连环画的创作课程又不同于独幅画的创作安排，它本身的连续性、故事性，决定了它的多篇数量，并需容纳人物的千变万化。因此，要求作者善于运用多变的构图、熟练地掌握解剖、透视，劳动量是相当繁重的。此外，还要具备相应的文学修养和文字脚本的编写能力。因而连环画的专业训练课，必须创建一套自己的与其他系的专业课训练不同的方式与内容。（图1）

在创作课的学时比例上，如果按照其他系四年四个单元的专业创作课的分量来安排，那是远远不够的。连环画专业必须增加创作课的学时，在四年的学习中，创作课与绘画基础课的比例各占一半，而且每学年第一学期都安排了创作小品练习、第二学期深入生活的创作课程。同时，我们改变了美院传统的由教员带领学生体验生活的方式，而是让学生从二年级开始，根据自己所选择的文字内容分头到生活中去体验、观察、收集素材。这对锻炼学生们的全面能力大有好处。我们又利用寒暑假，安排出版社向学生约稿，进行勤工俭学的创作，以此锻炼创作能力。

连环画专业的学生学习从入学考试起，就体现了它的特点：如由教员将考生带到社会生活中去，画生活速写两小时，这是学院从未有过的方法；对于创作能力的考试，首先选题写一段小故事（考察其文字水平），再改编为十幅左右的连环画脚本，然后构草图，完成一至二幅成品。这样一来，使新生一入学，就开始认识到这一专业中创作课的重要性。

连环画专业的基础课，设置了素描（包括速写、默写）、色彩、白描及工笔重彩课。以素描教学为例：为了配合连环画创作的特点（即大量的篇幅和大量的人物动态），如果只采取一般的素描训练方法，从石膏到衣着人物，再到人体，那是满足不了创作实践的要求的，而且也是我行我素的脱节教学，尤其在进行创作时，我们不允许依靠对模特儿的方法。因此，我们根据当前招生的质量比"文革"前有所提高这一前提，打破了美院各系三年级后才可以画裸体的原规定，改变为从一年级开始，素描教学结合人体解剖，从半裸体到全裸的着重分

图 1 徐纯中，《严州匪患》，1980 年

图2 李振球，《农家飞来金凤凰》，20世纪80年代

析的素描锻炼，然后画着衣模特儿的写生训练。我系连环画专业基础课计划只有两年课堂训练的时间，看来这种提前加速研究人体结构的教学方法是行之有效的。此外，又在三年级的上半年安排专业基础课的选修，以补充每个人的不足。

总的来说，连年系的基础课科目比其他系的课程安排得多一些，但是为了适应其专业特点，只要安排得当，效果是好的。经验证明：教学的好坏，在于使学生能产生钻进去研究的浓厚兴趣。学生们学习积极性高，他们都有一种要为连环画事业创新的精神，再经社会上不断出现的优秀作品的促进，连环画专业的教学是会搞得更好的。

年画专业教学

年画与连环画的教学完全不同，品种特点各异，要求也不一样。它也要有自己一套从基础课到创作课的训练方法和计划。创建年画专业的教学设置是比较棘手的一件工作，从实事求是的角度出发，看当前社会上的年画创作，主要是依靠出版，而不是展览。出版社出版的年画数量大得惊人。其中又大多是以"月份牌"年画为主，质量并不高。我们在一些出版社进行调查研究时，有的出版社负责同志很诚恳地说："你们能在艺术教育阵地上创建年画系，这给我们以极大的鼓舞。你们如果培养'月份牌'作者，我们全包了。如果画民间年画，我们一个也不要。因为采用民间画法的年画销售量很低。"

这里遇到一个社会需要与艺术质量的矛盾问题。群众要求"细腻""逼真""花哨"。质量水平不高，就会走向"俗气"。"大美人"和改头换面的"胖娃娃"的比例增多，甚至有的出版单位干脆用真人化装摄影作为年画出版。天津杨柳青出版社也增加了戏装摄影出版的内容。从年画艺术的发展考虑，这不是可取的办法。

作为艺术教育，对年画专业的培养目标和方向，是迫使我们研究、思考的重要问题。

为了学生毕业后的出路，似乎应重点进行"月份牌"年画创作。既然如此，何必设四年制的教学？社会上举办短期学习班就可以了。从长远考虑，群众的欣赏水平不断提高，"月份牌"年画创作水平不提高，势必不能满足发展的需要。而中国民间传统年画以及丰富的民间艺术，决不能因为发行量小就断绝其生存之路。

针对这种情况，我们制定了年画专业要"巩固，研究，稳步发展"的方针，暂时不能大量招生。民间与"月价牌"画法都学习，但重点放在研究民间艺术上。

年画专业的素描、色彩、工笔重彩和临摹课，必须教得扎实，造型基础修养提高了，再去进行"月份牌"年画的创作，既可以画得古典雅致，也可以吸收重彩、水彩和民间艺术的一些艺术效果，创作出艺术性较高的作品来。这对于提高目前"月份牌"年画水平，不是没有启示作用的。我们的研究生和进修生在这方面的创作已做出了一点成绩，得到一些好评。（图2）

关于学习民间年画及民间艺术，是一个当务之急的课题。时代在发展，人民的审美趣味也在变化，木版年画是在当时的社会条件下的产物，高峰已过。今天再延继其技法，用旧瓶装新酒的方式，虽可以作为入门的方法之一，毕竟有它的局限性。但是，对这一份民间艺术宝贵遗产的研究，根据时代的需要，加以吸收创新又是十分必要的。

我们丰富多姿的民间艺术，自古以来，不断地自生自灭，又顽强地发展着，它是民间艺术生长的土壤。我国的民族绘画、宗教艺术、宫廷艺术、民族工艺等等，无不是吸取民间艺术的营养而生长，它是培育我们民族的审美观的基础。但是在现实生活中，它又往往被忽视和埋没。

世界上一些发达国家如今都在重视自己的民间艺术，它不只是对艺术本身的研究，而且对考察人文学、民俗学、民族史都有直接关系。多少现代名画家，也都将艺术触角纷纷伸向民间艺术，因而拓展了艺术创造上的新天地。

近几年，我国美术界，在对外开放政策的影响下，曾出现过一阵对国外各形式流派的关注，而今经过冷静认真的思考后，开始产生对自己民族民间艺术的兴趣。他们感到：民间艺术淳朴的造型、丰富的想象、独特的色彩、浓郁的乡土气息，以及强烈的民族审美情趣和人民喜闻乐见的形式，都是需要吸收和研究的。

木版年画、民间皮影和剪纸、刺绣、民间玩具、农民画，甚至包括古代民间创作的画像石等等艺术，令今日许多美术工作者耳目一新。年画专业的师生们，也利用假期深入民间去采风。如何借鉴，如何吸收，已经提到日程上来了。工艺美术工作者研究民间艺术，是为了创造衣食住行的实用装饰美术；油画工作者吸收民间艺术所创作出的作品依然是油画；版画吸收民间艺术所创作的作品还是版画。而年画专业，除了继承民间木版年画外，同时也要吸收其他民间艺术，在广泛吸取的基础上，就有可能产生出一种带有强烈民间色彩和情调的新风格，一种新的民族绘画形式，而且是其他绘画所代替不了的新年画。

年画专业在研究、吸收丰富的民间艺术的过程中所进行的创造，能否达到人民喜闻乐见的要求，在当前仍需要走一段寂寞而艰巨的路。作者们只能通过展览来听取意见，暂时不会大量出版发行，这就迫使我们的师生要有勇气，为了一个新的事业而共同努力。只要方向明确，信心坚定，前途是光明的。

综上所述，连环画、年画系实际上是两个各不相同的专业，教员需要有两套配备，教室也要比别的系多一倍，工作量也必然繁重而艰难。既然是新的系，也有个好处：可以吸收别人的经验，在自己创作的过程中，把牢关口、打稳根基、建好班底。为此，我们首先抓了两件事：一是扩大教师队伍，为了精干，绝不盲目招聘；二是抓学生的学习成绩，因为这是一切教学工作的落实点。

我们要求连年系的学生，经过四年的学习，不仅能创作多方多幅的连环画、组画、插图、年画，而且也可以创作独幅画，具有适应社会多方面需要的能力。

我们相信，连环画、年画系的创办，不仅是为绘画艺术事业的发展和社会广泛的需要，同时也将为发扬我国悠久的民族民间艺术传统，提高全民的审美欣赏水平，做出应有的贡献。

（原文发表于《美术研究》1985年第1期）

连环画教学的特点

尤劲东

连环画作为一个专业，在美术学院落脚时间不长。作为一门学问，对它的本质、特点及本身特有技巧的认识与研究以及这些因素如何在教学中有效地体现，并系统化、程序化等问题，目前还在实践探索中。

一、重视基础训练

基础训练在中央美术学院的教学中历来占有极大的比重，受到高度重视。连环画专业自然不能例外。首先，作为绘画的一种形式，它同其他专业的基础课是相通的。学生在校四年，要学习一般人体造型的规律、素描技巧、色彩知识等等。同时，作为一项专业技能，它的基础课又有自身特定的学习范围，如对连续性基本规律的认识；连环画系列性组合设计的技巧；作为多幅连续的绘画，其节奏、主次及总体关系的控制能力等等。由于这样一些专业学习范围的规定，就要在素描、线描及色彩等方面的基础训练中逐步强调专业化的规范，在总的课程安排上，必然有别于其他专业，并要突出自身的特点。

二、基础训练和创作实践

以上二者之间关系的协调统一是搞好连环画专业教学的根本问题。

一个掌握了很好的造型基础的人，可以画出一幅幅好的独幅画。但连环画作为一个系列，它首先是一个整体，而不是一幅画。一幅单幅绘画可以作长时间的研究和精雕细琢，然而一部连环画创作时间的长短，研究程度的深浅，精雕细琢的重点是通过对画群整体的控制和把握体现的。在这个基础上，才谈得上每一幅画的具体描绘。一幅单幅画，在描绘上有它的重点、陪衬、主次之分。这如同红花与绿叶、枝与杈间的关系。一部连环画，其中的每一幅，同样也是整体的一个局部，并且又相对地是一幅画，每幅画之间又是通过图形连续发展，变化来联系着的。因此这种"局部"又不能简单地等同于单幅画的一个局部。这样便产生了一种在连续画面上控制结构、节奏、轻重主次的技能。这种"技能"正是连环画专业特有的基本功之一。

以绘画工具的不同来分画种，很难把连环画硬性地划分到哪个画种中去。从目前已有的连环画作品来看，已采用了线描、彩墨、木刻、油画、摄影以及其他诸种手段，形式甚是繁多。从发展趋势来看，连环画所取手段也还在不断变化、翻新。这种趋势给我们的教学带来了多样性的同时也带来了复杂性。

一个学生在校四年，即便是专学某一画种技巧，欲达精深尚非易事，何况连环画所涉及的工具与技巧面很宽，学生所学丰富而繁杂，按某一画种的专业技巧来衡量，都难以合乎规范要求。因此，连环画的技巧要求，也不能按某一画种的标准来规范。所以在教学中应当提倡学生在尝试各种手段的基础上逐步进行筛选，摸索出适合自身气质的综合性表现技巧，由习惯到熟练，在大量实践的同时达到精深，这种精深又是适合于连环画专业特定要求的。

连环画教学不是封闭的，肯定是要受到国内外各种兴起的艺术潮流的影响的。因此在教学中应当鼓励学生进行多方面的研究，比如：目前国内学西洋、学油画就是一个潮流。油画的大潮流又相当程度地引导着中国当代绘画的探索与进取。所以当前热衷油画者甚多。

非油画专业的教师也愿意对油画进行业余的尝试，入美院的大部分学生对油画好奇心与兴趣也是明显的。因此，在基础课训练中限定绘画工具的使用，无疑对学生的探索和积极性是一种挫伤。油画同传统国画一样，都有着深厚的历史基础和丰富的技巧技法，它不是连环画专业通过短时间的尝试，就可以轻易掌握得了的。在这里需要明确的是，连环画专业所要学习的技巧并非以某种为正宗，而是通过对不同绘画工具的性能和表现力的了解，以开阔学术的视野。视野宽了，才可能有充分的选择余地。同时还要明确的是要在选择中确立某一种或几种工具的综合表现手段，并对其表现技巧作固定的、相对长时间的学习和研究。

连环画不同于单幅画的特点之一，是它的多幅性和工作量的繁重。因此连环画不可能像单幅画那样每一幅都进行长时间的描绘。整体上说由于时间的限制，它必须有重点、有选择，同时又不能是粗糙的。因而学习简化、概括的手段就成了基础训练中必要的一环。这一课程包括两个方面：一是将实在物体丰富的色调归纳成简洁明确的黑、白、灰色块层次。二是将丰富的立体对象概括为线的描绘方式。这里要说明的是简化不等于简单，简化手段是专业学习的必要限定，是另一高度上的对事物的观察方法。（图1）

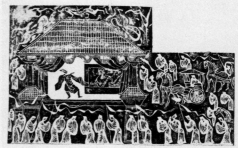

图1 朱振庚，《汉文帝杀舅父之四》，1980年

线描在我国传统绘画中有着悠久的历史，这是专业学习的近水楼台。而用线造型又并不止中国一家。应当强调的是学线的目的，是为了掌握一种造型手段，用线表达整体结构。用疏密不同的线表达简明的层次。

连续性包括两个方面，一是指作品所取内容或情节的发展过程；二是指系列画面中人与人、人与物、物与物、物与人之间的关系重复变化、发展、演进的过程。这个问题以往讨论中所述不少，因此就不多言了。

组合性包含内组合、外组合两个意义。内组合是指画面与画面之间相互对应，相互渗透的关系。以"借景"为例：我国园林建筑是很注重借景艺术的。借景形式甚多，借用者多采用某种随意奇巧的窗格形式，被借景物所取深度，山石花草清雅古朴，构成充满天趣的意境。如今，这种形式已被国内外广泛采用，形式、内容都在发展，如橱窗设计中借用玻璃反射对面景物，与橱窗内实物相映，造成浑然一体的和谐效果；有些建筑的外表全部由玻璃镶嵌，借以反射四周风光，远远望去白云在建筑物上流动，霞光闪烁于上，颇多意趣；有的建筑设计借湖光山色之美，巧意安排样式，使得飞阁流丹遥衬远山高树，令人心旷神怡。杜甫名句"窗含西岭千秋雪，门泊东吴万里船"便是在简陋的草堂中借景悟得的。连环画内组合的意义便在于画面与画面之间相互"借景"、相互对应、渗透，在总体设计上产生特定的艺术效果。

外组合是指画群相连，在总体结构上的某种形状或样式所产生的相应的艺术效果。如同一座建筑，其外形设计必然呈现出某种样式，其中，包括依附于整体结构的门、窗、底、项、廊、柱、装饰、阶、檐的造型与色彩搭配及周围的树木、花草、街道等等，共同构成某种美感趣味。犹如拜占庭集中型制的建筑具有壮丽、敦厚、宏伟的感觉；哥特式建筑具有明亮、热闹的气氛和灿烂、向上飞升的气势；罗可可风光具有纤细、轻佻、娇艳华丽的趣味；巴洛克风光具有富丽、幻想性的浮动美感；而现代建筑则纯净、简洁、具流线式审美特点等等。连环画由大小不一或大小相一的画面组合在一起，其结构安排所产生的某种艺术效果便是外组合的意义。

一本连环画书，一部平面展开的连环画群，通过内、外组合的整体设计，必然产生某种

样式、气势，并影响着、规定着主题、情调。这种组合技巧是连环画专业特有的基本功之一。

以上从技巧、简化、连续性、组合性等方面谈了连环画专业的特点，作为基础，它应当在课堂上，在人体、静物的素描、色彩写生中，有步骤地结合学习。四学年的课程安排：一年级的基础课学习着重于各系共通的人体素描、色彩写生训练。作为新生，有必要先感受学院的基本气氛，逐步了解本专业的特点、性质及在学院中的位置。二、三年级的基础课训练则是有计划地实现专业化要求的重点。这一阶段要求引导学生牢固专业思想，打开思路，使学生的积极性同兴趣在专业学习中有效发挥。这一步实施得好，对四年级的毕业创作所起的重要作用是可想而知的。

三、创作是实践

在专业基础训练的前提下，创作中要解决的主要问题是选择题材。教师的作用是指导学生更贴切地把握主题或情调。这里，学习应当有相对的独立性。

记得赵友萍先生旅洋归府时，曾在《中国美术报》发过一篇文章，文中有句话，大致上是说中国绘画有别于西方的特点：一是重视基本功，二是重视生活。失去这两点，将丧失自身面貌。这一观点对连环画创作，应该说也是适用的。因此，在创作中启发学生直接从生活中发掘自己有感受的形象或情景来创作，有益于形象先行的主动性；有益于打破目前连环画先文学、后脚本、再绘画这样一种出版社编辑程序的单一形式与被动局面；并且也有益于学院作为学术研究单位，其开拓、提高的作用对社会的主导影响。

谈到"感受"，这里涉及一个问题，就是速写、默写在专业教学中的位置。如今，照相机普及了，省时方便，精确详尽，给绘画带来了捷径，但同时却淹没了以往速写训练善捉感受的长处。感受是人对事物的某种印象，它通过主观移情作用将事物浓缩和情感化，它不那么客观、不那么科学。即比客观更浓烈真实，它是心灵的产物。这也是不同人对相同事物有着千差万别的认识的原因。正所谓"兴者托事于物""感物兴怀"，如同一个失意者对所求不得的恋人，在"心的角落"永远保留着某种伤感的、完美的"空白"。这不是科学的机械所能取代得了的。而速写、默写、记忆画的训练恰是提取这种感受的最佳手段，并有益于培养主观造型的能力，以补充在教室中由于长时间对照模特儿写生所造成的感受淡化的不足。因此，作为专业训练的一种，在课程安排和学分要求上，应当作相应的规定。

另外，值得一提的是，在我国民间美术的汪洋大海中，以连环形式出现的作品并不少见，其造型趣味与构成方式既不受潮流、派路的束缚，也不受现代社会的污染。其质朴、亲切的美感也为连环画的创作与研究带来了丰富的营养。连环画专业同民间美术专业是同窗近邻，两者研究范围不同，但共同的群众基础，使它们作为一个整体是可以相处共进的。

四、教师应具有全面专业化水准

连环画专业的教师，来自不同的画种专业，每人所擅长的技能相对地局限在某一类里。个人往往难于全面应付专业上多方面的技术要求。因此，在教学中打破某一项专业任课的局限，在相互磋商的基础上协作，是做好连环画教学势在必行的事。

建立一支具有全面专业化水准的教师队伍，是连环画专业能够健康发展的希望。那么，专业课教师基础化，基础课教师专业化就必然是一个需要学习的过程。正如同国画系的教师

均可称之为国画家，油画系的教师均可称之为油画家一样。连环画专业教师的未来，应该也必须成为连环画或研究连环画的专家。

在高等学院设立连环画专业，其条件和工作性质必然不同于它以往久居的出版阵地。通过教学和研究，连环画的领域将会更加充实和扩展，其表现语言也会丰富和提高。在这里，不会因为暂时的失败或不成熟的探索，而受到直接社会效果的影响和出版社经济效益的制裁，这也是唯有学院才具备的条件和优势。出版社、小人书、大众文化媒介……是它的过去，今后也还将继续下去，但这不应当成为它发展的唯一途径和局限。连环画既然是画，就应当具有画的一切功能，它应当有适于展览会的独特样式，应当有适于室内装饰、适于画廊出售、适于独立悬挂等等方面的欣赏价值。

连环画专业培养人的目的是为了向社会提供更优秀的艺术产品、更丰富的艺术样式，使它能满足社会多方面的审美需求，它培养的人材也应该能够适应一般社会工作的需要。

（原文发表于《美术研究》1987 年第 4 期）

高度与温度
——关于绘本教学与内容的思考

杨忠

　　19世纪末，随着彩色印刷术的发明，更伴随着对儿童独立人格与完整人性的认识和关注，绘本艺术应运而生并迅猛发展。在至今一百多年的绘本历史中，流派众多，大师辈出。除老牌英国（世界上第一本绘本诞生于此）以外，美国、法国、德国、日本等都陆续成为名副其实的绘本大国。在这些国家里绘本已经成为非常成熟的独立艺术形式，形成了学术研究的重要分野。由于几乎所有的艺术表达形式都能为绘本所用，绘本阅读为儿童和成人带来全息化、综合性的体验。尤为难得的是，绘本艺术伴随儿童成长直到成人，从零岁到一百岁都能从中汲取养分，绘本于是与生命成长息息相关：在生命的原初种下种子，在生命的勃发期开出花朵，并在生命的成熟期啜饮芳甜。难怪有那么多的经典绘本历久弥新，感染一代又一代人，并且毫无"过时"的迹象。

　　当下中国的出版行业越来越重视绘本。随着各大出版社争相翻译、引进大量国外经典绘本，短短几年时间，绘本这一综合性极强的跨界艺术门类就被关注和追捧起来。现在我们不时听到"绘本热"这样的语汇，但是这个"热"是被曾经的"冷"烘托出来的。长期以来，中国的儿童出版物虽然也在注重美育培养和传统文化熏陶，但是大多数出版物都因有一张过于说教的面孔，总是让儿童产生隔阂，灌输式的给予方式也难以被孩子真心接受，无法转化为成长的养分。更何况，我们一直缺少绘本这种专门由大人读给孩子听的图书，亲子共读不是简单的大人"给予"、孩子"接受"的关系，而是具有共同温暖、共同成长的双向性。对大多数中国父母来说，用绘本陪伴孩子成长，实在是一种新颖的体验。

　　国外优秀的绘本作品，一定在为孩子"说理"之前，先通过好玩的故事，让孩子毫无障碍地欣然接受。更有许多完全"不讲道理"的大师之作，在单纯有趣的故事背后，呈现人类的大情感和人性的大情怀。同属东方文化体系的日本和韩国，更注重绘本在传承文化上的功用性，已形成了完善的系统和理念，并培养出几代"绘本的孩子"。与之相比，原创绘本在中国属于新兴行业，正处在一个在寂寞中坚持的阶段，原创作者稀少，专业编辑稀缺，资金支持匮乏等等因素，使得原创的优秀绘本寥寥无几。给嗷嗷待哺的中国孩子以本土的精神食粮，这一使命迫在眉睫。

　　1998年年底，我刚到日本生活。第一次接触到绘本是在图书馆借书的时候，偶然发现一个区域里放的全都是各种各样的儿童书，装帧之精美，形式之丰富，当时就被震撼了，惊觉于日本的孩子都是看着这样的书长大的。国内直到2002年，绘本艺术才随着台湾绘本画家几米的《向左走、向右走》等作品陆续引进才被国人认识，但即便那个时候，绘本艺术是什么仍不被国人所真正了解，大陆范围内也找不到一个真正意义上的绘本创作者，遑论绘本的教学。2005年，我应中央美院城市设计学院之邀组建工作室，尝试绘本教学。最初将工作室命名为"图文信息设计"，主要致力于图文书籍的设计与出版。虽然这个名字在某种程度上也能反映绘本艺术所呈现的图文关系的特点，但是不论在学院内部还是社会大众看来，"图文信息设计"都显得面目过于模糊，无法体现绘本与生俱来的艺术特性和它作为一门独立艺术形式的主体性，以及对创作者艺术造诣和综合能力的全方位要求。为了进一步明确专业特点和学术方向，

遂于 2011 年更名为"绘本创作工作室"。

一、如何"教"出"高度"

作为中国乃至世界上惟一一家在高等院校开设了绘本教学的绘本创作工作室，成为"第一个吃螃蟹的人"。工作室成立之后，在教学体系的建设上找不到能够作为参考和学习的模式，加之我们原本对绘本的认知已经比发达国家晚了一个世纪，这种情况下，如何"教"成了最大的课题，如何"教好"成为最高的要求。

想要梳理出清晰的教学思路，首先要明确教学的最终意义所在。工作室将城市设计学院提出的"城市、时尚、青少年"作为立足点，以"推崇新异、关联社会"的宗旨为前提，教学中贯穿"学术为先、应用为本"的原则，在课堂内容的设置上将"学、研、产、用"相结合，通过年复一年的教学实践逐步整理和完善了绘本教学体系。

仅仅有了这样口号式的道理是远远不够的，要遵循"学习—研究—产出—实用"的规律，顺序切不可颠倒。在教学理念上，我一向反对很多高校提倡的"产学研"的方针，把"产"放在首位提出时，导致很多学府变相成为公司，学生变相成为员工。如此一来，缺失的不仅仅是治学精神，更缺失了教育以育人为本的根本原则。

合格的大学的教育，培育出的是人，具有完整人格和独立精神的人，而不是制造一个个社会成品。正如丰子恺先生在《艺术教育》中对教育的阐释："教育是教人以真善美的理想，使窥见崇高广大的人世的。再从心理学上说，真、善、美就是知、意、情，知意情三者一并发育，造成崇高的人格，就是教育的完全奏效。倘若一面偏废，就不是健全的教育。科学是真的、知的；道德是善的、意的；艺术是美的、情的。这就是教育的三大要目。故艺术教育，就是美的教育，就是情的教育。"他认为，健全人格主要是指人精神世界的健康，即真、善、美三方面的统一与协调。而就真善美三者的关系来说，它们是相互影响、相互制约的辩证统一的关系。三者中，"美"起着至关重要的作用。

当我们追根溯源深入了解绘本时，会发现绘本就是构筑人精神世界的重要的基石。绘本中以丰富多态的形式呈现出的就是人类的真、善、美，而如何诠释其真、其善、其美就成为我们教学中要面对的重要课题。我们的首要原则就是不迎合出版市场，不搞"产"字当头，而把教学和研究放在首位，依照绘本创作的自身规律，做出引领中国出版市场的绘本，再行"学以致用"之道。之所以强调这一点，皆因中国出版市场的现状基本处于鱼龙混杂和缺乏审美的阶段，劣质出版物和盗版充斥着市场，追求过快的速度和社会性焦虑让一切都显得那么急功近利。绘本可以滋养人生，绘本的创作就应当慢下来，在慢中探寻精微，至于广大。秉持这样的教学思想并非是"逆潮流而动"，恰恰相反，这是顺应绘本艺术规律的最自然的选择。在本末倒置的"产学研"体系中，一切向"产"靠拢，必导致"学"无用，"研"无果，"产"无意！

为此，工作室在教学中不与任何文化公司和出版社合作，只做合乎教研目标的课题。我相信只有当教育者真正理解"学院"精神，做到毫无功利性地坚持绘本教学，才能将这份理解和热爱传递给学生。绘本是一门艺术，绘本教育何尝不是一门艺术？本着一颗对艺术的虔诚之心，方能保证绘本艺术教育的纯正品质。所幸的是，我们形成了一个抱有相同理想的教师团队，工作室的几个老师全都深爱着绘本。我们从无到有，教学相长，和学生一起研究学习绘本艺术，成为一件最快乐的事。一年又一年的教学过程绝不会重复，每一

年都有新的收获，都会加入新的内容。学生们初进工作室时是一张"白纸"，务须通过多阅读、多动手成为一张"美丽的图画"，证明实践是提高学生对艺术作品辨别力及审美力的重要途径。在借鉴和学习国外之所长的同时，我们挖掘和探索自身的文化内核，寻找本土化的艺术表达方式，这是我们必须要走的道路。

确立了绘本创作的高度后，通过每年对教学的不断调整，不断加深对绘本的认识和理解，再结合有效的技法训练和视觉呈现，使得绘本创作工作室出品的绘本，品质越来越完整。学生们在学习中逐渐成长，在表达中也成就了自我。

二、如何"学"出"温度"

一本小小的绘本书，连结着艺术与生活，它既是一座小型的美术馆，又是一本浅白易读的哲学书。一方面，它承载着朴素的情怀和深刻的哲理，引人深思；另一方面，它考究、丰富的艺术语汇又带给读者以极大的视觉享受。每一本好绘本都会让读者感受到它传递出来的"温度"，这种温度直抵内心，有时是暖暖软软的感动，有时是刺激强烈的震撼，还有时会是掩卷唏嘘的伤感。

如果说痛苦是艺术创作的动力的话，那么快乐就是绘本创作的源泉。绘本故事中不是没有痛苦，也绝不回避人生矛盾和世间苦难，但它以或温暖或幽默的方式来诠释，视角在于给予希望而不是表达绝望，着力点放在化解苦难而不是一味抱怨。"传递人间正能量"——这也是绘本创作的本质所在吧。

这样的"温度"听起来有些抽象，该如何学习呢？

工作室一直有个主张：不要以所谓的学习"技能"为主。我常说："绘本本身是有温度的艺术。"所以绘本创作"以情动人"永远是第一位！这也就对创作者本身提出一个特殊的要求，那就是要有一颗"赤子之心"。孟子说："大人者，不失其赤子之心也。"我们并不追求做"伟大的人"，但一个合格的绘本作者的的确确该有伟大人格的追求。赤子之心的人格养成绝不是幼稚或孩子气，而是经历世间百态仍保持纯洁、善良的心态。创作者以赤子之心去创作绘本，绘本同时又是对赤子之心最好的培养。我还会对学生强调一样"素质"：读书！在当今这个读图时代，爱读书的、有阅读习惯和阅读量的学生越来越少了。绘本作者哪怕自己不写文稿（可以与文稿作者合作），仍应当是一个喜欢并且善于读书的人，否则绘本中的文学性以及人文情怀从何而来？如此看来，"技能"反而是次要的事，只要发自本心找到故事，并用图画去表达故事，任何人都可以创作绘本。在这个领域，绝没有专业与业余之分。

一个好故事是绘本的灵魂，承载着绘本的"温度"，更是一切绘本创作出发的源点。对进入绘本创作工作室学习的学生来说，学会如何讲一个好故事，如何将自己打磨成一个思想深度与艺术创作能力兼备的绘本创作者，这个目标任重道远，不是在学校学习期间能够完成的，而是一生的长远课题。在我们有限的教学时间里，首先要让自己的感知敏锐起来，发现"本心"，看懂自己，并学会表达。语言、文字、图画都要调动起来，综合运用，来表达对周遭一切事物的感受。前文说过，绘本是综合性的艺术，包含心理学、美学、哲学、教育学等等，自身并无边界，触及几乎一切学科和领域。我们认为（说）：能阻挡我们表达的只有我们的眼界。创作需要跨越眼界的障碍，学生要努力变成"杂家"，变成感情丰富的人。为此工作室一直以来十分重视绘本的交流与推广，时常举办与国内外专家学者及创作者的文化交流活动，收获了越来越丰富的学术成果，积累了宽广的人脉。通过这些"引进来、推出去"的交流，

极大地拓展了学生的眼界。这都是通过绘本所结的"善缘"，对此，我们始终心存感恩。

绘本是有受众的。在绘本创作的最开始，还需要学生放下小我，认真分析自己创作的绘本所面对的读者群，不能仅仅停留在创作者自我表达的层面上。绘本的特性使绘本艺术在诞生之初就担当了传播的任务，一本好的绘本需要和读者的心灵产生深刻的共鸣。我们尽可能通过教学带给学生一种思维上的启迪，教会他们思考的方式，建构自己的思维体系。这些"技能"之外的使力是教学的关键。

在教学中我们也加强了文本写作的训练。好绘本的文本都不是编造出来的，都是基于创作者的人生体验，是内心深处那块最不常触碰又最挥之不去的柔软。只有根植于内心的故事才会最真实、才会接地气、才会有力量、才会有感动他人的"温度"。

三、在"教""学"相长中成长

一部绘本，一个世界。每一届学生的毕业设计作品，往往是他们的"人生第一本书"，我们彼此深知这本书承载着师生共同的灵魂，浸渗着师生共同的心血。在"教"与"学"中，绘本创作工作室的师生共同成长着。（图1、图2、图3）

当我们的同学走出工作室，将是推动中国原创绘本事业的又一批新锐的力量。当看到与同学们共同孕育出的作品，老师们也感到无限欣慰。作品虽然并不完美，却显现出年轻人的无限潜能。

绘本是一个很大的"碗"，能装下世间的千姿百态，无论内容还是绘画的技法都不拘一格，但是我们最终看到的是一本可以"亲近"的书，春风化雨式地传递爱的信息。在绘本阅读成熟、持久的国家，成年人都知道绘本不仅仅只给孩子看，好的绘本里总会包含着深刻的哲思，隐藏着深厚的大情怀，这种对社会和生活本质的唤起正是每个身处浮躁社会中焦虑喘息的人们所需要的氧气。

当下中国绘本市场似乎一片叫好之声，可是原创依然任重道远，从工作室毕业的学生依然不能够依靠绘本创作得到生活的保障。但是在青春最美好的岁月中，我们和我们的学生都相信，绘本已融入我们的血液里，它能创造出一个很大的梦想。这个梦想并不虚妄，扎扎实实，脚踏实地，靠日积月累的打磨终会放出光亮。

考察国外成熟的绘本市场，本土的原创作品会占百分之七十到八十的市场份额。在中国则相反，引进的占百分之八十以上，剩下的本土作品中还有一大部分并不是真正意义上的绘本。原创既需要精品，也需要基数，当符合绘本创作规律的原创作品越来越多了，好的本土绘本必然会脱颖而出，受市场追捧，进而鼓舞更多的好原创问世。形成这样良性的绘本"生态圈"需要作者、编辑、出版人共同努力，虽说任重道远，但确实能够看到一点一点在进步，这是一个可喜的现象。挖掘传统、坚持原创是今后绘本发展的必然趋势，这也是事物发展的必然规律。但是我们仍然要再次强调：慢一点！放慢脚步，给绘本多一些时间。绘本艺术终究是"人的艺术"，我们的着眼点不仅是书，更重要的是人。一个作者的成长远比一本书的诞生难上百倍。我庆幸自己承担的是培养作者这个难题，庆幸工作室的老师们愿意和我一起担当这份社会责任。做书是为育人，人才的养成和输出，才会让本土原创之花纷繁盛开，硕果累累，才会让我们世代受其滋养。

跟着绘本去体会，跟着绘本去寻找，让生活充满艺术，让艺术贴近生活。是这个时代将绘本呼唤出来，也赋予我们责任，给予我们快乐。因绘本而改变的人生，成为幸福的人生；与绘本相伴的人，成为幸福的人！

图1 董亚楠，《恐龙快递》，2014年

图2 李星明，《水獭先生的新邻居》，2016年

图3 朱琳，《麻雀》，2012年

B

白敬周（1946—2011）

生于甘肃兰州。
1966年毕业于中央美术学院附中。
1978年考入中央美术学院版画系研究生班。
1985年获纽约艺术学院奖学金，获艺术硕士学位。

C

蔡荣（1940—）

生于江苏盐城。
1964年毕业于中央美术学院版画系。

曹振峰（1926—2006）

生于河北保定。
1942年曾到华北联大美术系短期学习。
1949年到中央美术学院半日进修。
1978年调中央文化部中国美术馆任党委书记、业务副馆长。

陈雅丹（1942—）

生于浙江新昌。
1960年毕业于中央美术学院附中。
1965年毕业于中央美术学院版画系。

陈因（1921—）

生于陕西西乡县。原名陈永福。
1939年入读延安鲁艺艺术学院美术系，毕业后留校任教。
70年代末任天津美术学院院长、党委书记，直至离休。

D

邓澍（1929—）

生于河北高阳。
曾就读于华北大学美术系、中央美术学院研究生。
1955年公派苏联列宾美术学院学习。
曾任中央美术学院油画系讲师、壁画系教授，多次担任中央美术学院党支部组织委员。

邓野（1924—）

生于湖北广水。
1948年毕业于华北联大文艺学院美术系并留校任教。
1949年随江丰，莫朴等人接办杭州国立艺专。

丁品（1951—）

生于北京。

1982年毕业于中央美术学院版画系。
现任教于中国传媒大学。

董旭（1941—）

生于河北磁县。
1965年毕业于中央美术学院版画系。

董亚楠（1991—）

生于河北大名县。
2014年，毕业于中央美术学院城市设计学院信息设计专业。

F

范梦祥（1938—）

生于山东冠县。
1956年考入北京大学东语系。
1962年毕业于中央美术学院美术史系和版画系。

方方（1979—）

出生于北京。
2002年毕业于中央美术学院版画系。
2005年毕业于中央美术学院，获硕士学位。
现任教于北京印刷学院。

房世均（1943—1987）

生于北京。
1967年毕业于中央美术学院中国画系。
1973年任教于河北师范学院美术系，后任国画教研室主任。

付娆（1992—）

生于吉林长春。
2016年毕业于中央美术学院城市设计学院。

傅小石（1932—2016）

生于江西新余。
1958年毕业于中央美术学院版画系。
曾任江苏省美术馆专业画家。

傅植桂（1931—）

生于天津。
1953年毕业于中央美术学院，后任教于吉林艺术学院美术系。

G

高派（1994—）

生于湖南长沙。
2016年毕业于中央美术学院城市设计学院信息设计专业。
2016年至今就读于中央美术学院。

高荣生（1952—）

生于北京。
1982年毕业于中央美术学院版画系。
毕业后留校任教，后任中央美术学院版画系第五工作室主任、中国美术家协会插图装帧艺术委员会主任。

龚建新（1938—）

生于新疆奇台。
1961年毕业于中央美术学院国画系，分配至新疆艺术学院任教。
1980年调入新疆画院，曾任新疆美协名誉主席、中国美协新疆创作中心主任、新疆政协常委、新疆画院名誉院长等职。

古元（1919—1996）

生于广东珠海。
1939年入读延安鲁迅艺术文学院美术系。
曾任华北联合大学文艺学院美术系教员、人民美术出版社创作室主任。
1959年调任中央美术学院教授、版画系教研室主任。
1983年任中央美术学院院长。

广军（1938—）

生于辽宁沈阳。
1964年毕业于中央美术学院版画系。
1980年任教于中央美术学院，曾任中央美术学院版画系主任。

H

韩书力（1948—）

生于北京。
1969年毕业于中央美术学院附中。
1982年毕业于中央美院民间美术系研究班。
1973年进入西藏从事美术工作至今。后任全国政协委员、中国文联委员、中国美协理事、西藏文联主席、西藏美协主席等职。

华君武（1915—2010）

生于浙江杭州。
毕业于鲁迅艺术文学院。
1938年在延安从事抗日宣传并为《解放日报》画时事漫画。
1949年12月调北京历任《人民日报》美术组组长、文艺

部主任。
1979年当选为中国美术家协会副主席。

黄均（1914—2011）

生于北京。
1934年毕业于中国画学研究会。
1938年进入北平国立艺术专科学校任教，曾任中央美术学院教授、北京古都书画研究院院长、北京工笔重彩画会副会长等职。

洪荒（1923—2010）

生于浙江慈溪。原名洪勤波。
1944年毕业于广东省立艺术专科学校。
1950年起任职于上海文汇报社，后任上海新闻漫画研究会会长。

洪庐（出生年不详）

1958年毕业于中央美术学院调干班。

J

蒋振华（1941—）

生于江苏丰县。
1965年毕业于中央美术学院版画系。
中国版画家协会理事，新疆美术家协会秘书长。

K

康琳（1943—）

生于北京。
1967年毕业于中央美术学院版画系古元工作室。
1973年起任教于北京电影学院。

L

李成章（？—1976）

1965年毕业于中央美术学院。

李宏仁（1931—）

生于北京。
1955年毕业于中央美院绘画系研究生班并留校任教。
曾任中央美术学院石版画工作室教授。

李桦（1907—1994）

生于广东番禺。
1927年毕业于广州市立美术学校。

1930年留学日本。
1934年在广州组织"现代版画会"。
1949年后历任中央美术学院教授、版画系主任，中国美术家协会常务理事、顾问，中国版画家协会主席。

李魁正（1942—）

生于北京。
1967年毕业于中央美术学院中国画系。
现为中央民族大学美术学院教师、学术委员会主任、博士生导师。

李全淼（1940—）

生于山东青岛。
1965年毕业于中央美术学院。
现任厦门大学美术系油画硕士研究生导师。

李硕仁

简历不详。

李小表（1939—）

生于河北。又名李飙。
1964年毕业于中央美术学院版画系。

李小然（1938—2002）

生于山东潍坊。
1960年毕业于中央美术学院附中。
1965年毕业于中央美术学院版画系。

李啸非（1977—）

生于河南新蔡。
2002年毕业于中央美术学院版画系。
2006年毕业于中央美术学院版画系研究生。
2012年获中央美术学院博士学位。

李星明（1993—）

生于广东。
毕业于中央美术学院。

李雅璋（1983—）

生于内蒙古包头。
2006年毕业于中央美术学院，获学士学位。
2010年毕业于中央美术学院，获硕士学位。

李叶子（1994—）

生于四川。
毕业于中央美术学院。

李增礼（1941—）

1967年毕业于中央美术学院中国画系。
中国医学科学院药物研究所研究员，长期从事植物科学画工作，为《中药志》《宫廷汉方料理》《原色本草图鉴》等多部植物和药用植物专著作画。

李振球（1946—）

生于江西进贤。
1968年毕业于景德镇陶瓷学院美术系。
1982年毕业于中央美术学院年画系，并留校任教。
曾任教于中央美术学院民间美术系。

李中贵（1939—）

生于河北保定。
1964年毕业于中央美术学院。
历任北京出版社美术编辑、中国美术家协会北京分会副秘书长、北京市文联书记处书记、北京美术家协会副主席、中国美术家协会党组副书记、秘书长。

栗宪庭（1949—）

生于吉林。
1978年毕业于中央美术学院中国画系。
1979年至1989年先后担任《美术》和《中国美术报》编辑。
曾推出"伤痕美术""乡土美术"和具有现代主义倾向的"上海十二人画展""星星美展"等。

廖冰兄（1915—2006）

生于广州。原名东生。
1935年毕业于广州师范学校。
1945年开始创作连环漫画《猫国春秋》。
1951年任广州市文联编辑出版部部长兼《广州工人文艺》主编。

林岗（1925—）

生于山东宁津。
1947年入华北联合大学美术系学习。
1950年毕业于中央美术学院研究生并留校任教。
1954年至1959年赴原苏联列宾美术学院油画系学习。
回国后任教于中央美术学院油画系。

刘川川（1992—）

生于湖南。

2016年，本科毕业于中央美术学院城市设计学院。

———

刘开基（出生年不详）

1961年毕业于中央美术学院版画系。
任教于新疆艺术学院。

刘体仁（1939—）

生于天津。
毕业于中央美术学院版画系。
天津工艺美术学校及天津职工工艺美术学院副教授。

刘兆通（出生年不详）

1964年毕业于中央美术学院版画系。

龙清廉（1938—）

生于湖南湘西。
1965年毕业于中央美术学院中国画系。
先后在新疆博物馆、新疆展览馆从事陈列展览设计和美术创作。
1980年初调入新疆画院从事专职美术创作和研究。
现为中国美术家协会会员，中国书法家协会会员，国家一级美术师，享受国务院特殊津贴专家。

楼家本（1941—）

生于上海。
中央美术学院附中、大学本科、硕士研究生毕业，留校任教。

罗工柳（1916—2004）

生于广东开平。
1936年入读杭州艺术专科学校。
1949年参与创建中央美术学院并担任领导工作。
1955至1958年以教授身份赴原苏联列宾美术学院研究油画艺术。
历任中央美术学院教授、绘画系主任、副院长，中国美术家协会理事、常务理事，中国美术家协会书记处书记、全国文联委员。

M

米谷（1918—1986）

生于浙江海宁。原名朱吾石。
曾就读于杭州国立艺术专科学校、上海美术专科学校洋画系。
与华君武一起创办延安鲁迅艺术学院漫画研究班。
1949年后历任中国美术家协会理事、上海美术家协会副主席、《漫画》月刊主编等职。

———

苗雨（1994—）

2016年，毕业于中央美术学院信息设计专业。
2016年至今就读于中央美术学院绘本工作室。

———

牟霞（1973—）

生于山东菏泽。
1999年毕业于中央美术学院。

P

彭培泉（1941—）

生于北京昌平。
1967年毕业于中央美术学院。
1973年分配至北京画院专事花鸟画创作，国家一级美术师。

Q

钱伟良（出生年不详）

1964年毕业于中央美术学院，后在中国贸促会宣传部工作。
现任中国美术家协会藏书票研究会常务理事等职。

S

沈延祥（1939—）

生于河北。
1966年毕业于中央美术学院。
中国出版工作者协会藏书票艺术委员会副主任兼秘书长、天津藏书票研究会理事长、天津美术学院教授。

———

沈尧伊（1943—）

生于上海。
1961年毕业于中央美术学院附中。
1966年毕业于中央美术学院版画系李桦工作室。
现为中国美术家协会理事、中国美术家协会连环画艺术委员会主任、中国版协连环画艺委会委员，北京美术家协会副主席，中国人民大学徐悲鸿艺术学院教授、博士导师。

———

施展（1912—1993）

生于山东临清。原名施佩秋。
1931年毕业于上海美术专科学校。
1938年在鲁迅艺术学院美术系学习。
历任鲁迅美术学院院长、中国美术家协会理事、美术家协会辽宁分会主席等职。

———

石恒谟（出生年不详）

1964年毕业于中央美术学院。

———

史秉有（1940—）

出生于山西运城。
1963年毕业于北京艺术学院。
1965年毕业于中央美术学院，获硕士学位。
1965年起任教于山西大学。

———

史希光（1940—2013）

生于辽宁沈阳。
1959年毕业于中央美术学院附中。
1964年毕业于中央美术学院中国画系，长期从事佛教造像艺术研究。

———

苏光（1918—1999）

生于山西洪洞。
毕业于延安鲁迅艺术文学院美术系。
1949年后任《人民日报》文艺部副主任、美术组副组长等职。
1957年底调入山西省文联，任省文联副主席、省美术家协会主席。

———

苏晖（1917—2013）

生于河北蒿城。
毕业于延安鲁迅艺术文学院美术系、中央美院雕塑训练班。
曾任中央美院雕塑创作研究室主任。
从事过抗日救亡宣传画、连环画、招贴画、年画、雕塑等创作。

———

孙滋溪（1929—2016）

生于山东黄县。
1958年毕业于中央美术学院调干班，并留校任教。
曾任中央美术学院附中业务教育组组长、附中党支部书记，中央美术学院陈列馆馆长、中国美术家协会插图装帧艺术委员会副主任。

T

陶谋基（1912—1985）

生于江苏苏州。
1934年开始向《时代漫画》等刊物投稿。
1949年后历任上海人民美术出版社、《新闻日报》《解放日报》美术编辑，中国美协上海分会理事。

———

特伟（1915—2010）

生于上海。原名盛松。
1957年建成上海美术电影制片厂，任厂长。
1960年把水墨画的技法与风格引入了动画电影，成为中国水墨动画创始人。

田林（1969—）

生于湖南邵阳。
1997年毕业于中央美术学院。
现任职于五洲传播出版社。

W

汪伊虹（1941—）

生于贵州。
1960年毕业于中央美术学院附中。
1965年毕业于中央美术学院国画系，后被分配至太原市美术公司。
1973年被调入太原市群众艺术馆。
1983年被调入太原画院。
1985年被调入山西美术院。

王荻地（1939—）

生于陕西延安。
1960年毕业于中美术学院附中。
1966年毕业于中央美术学院版画系。
1979年移居日本，为日本美术家联盟会员。

王琦（1918—2016）

生于重庆。
1937年毕业于上海美术专科学校。
1938年在延安鲁迅文学艺术院美术系学习，后任职于武汉政治部三厅和重庆文化工作委员会。
1949年后任教于中央美术学院教授，曾任中国版画家协会主席、中国美术家协会理事、党组书记。《版画》《美术》等杂志主编。

王天任（1941—）

生于河北涿州。
1961年毕业于中央美术学院附中。
1966年毕业于中央美术学院版画系。
1986年当选为中国版画家协会理事、河北美术家协会创作委员会副主席。

韦启美（1923—2009）

生于安徽安庆。
1942年至1947年在中央大学艺术系学习。
1947年至1993年在国立北平艺术专科学校及中央美术学院担任教学工作。
曾任中央美术学院油画系教研组组长、中国美术家协会会员。

伍必端（1926—）

生于江苏南京。
1948年毕业于华北联合大学文艺学院美术系。
1956年赴苏联列宁格勒列宾美术学院进修。
1959年在中央美术学院任教，曾任版画系主任。
曾任中国美术家协会、中国版画家协会理事。

武将（1973—）

生于吉林长春。
2007年毕业于中央美术学院版画系插图专业，获硕士学位，并留校任教。

X

肖洁然（1945—）

生于湖南涟源。
1982年毕业于中央美术学院版画系进修班。
现为湖南省美协版画艺术委员会主任，湖南《文艺生活》杂志社美编。

谢志高（1942—）

生于上海。
1966年毕业于广州美术学院中国画系。
1980年毕业于中央美术学院中国画研究生并留校任教。
1988年调入中国画研究院。
现为中国画研究院创作研究部主任。

徐纯中（1947—）

生于上海。
中央美术学院硕士，日本东京艺术大学博士。
美国洛杉机加州大学终身教授、美国宝尔博物馆顾问、原复旦大学和上海大学教授、上海炎黄画院院长。

Y

颜铁良（1942—）

生于北京。
1961年毕业于中央美术学院附中，留校任业务辅导员。
1967年毕业于中央美术学院版画系李桦工作室。
1973年至今任教于天津美术学院教授。

彦涵（1916—2011）

生于江苏连云港。原名刘宝森。
1935年入读杭州艺术专科学校。
1938年毕业于延安鲁艺美术系。
1949年后曾任教于中央美术学院华东分院（现中国美术学院）、中央美术学院、北京艺术学院，历任中国版画家协会副主席、中国美协理事等职。

杨建民

简历不详。

杨先让（1930—）

生于山东牟平。
1952年毕业于中央美术学院绘画系。
历任中央美术学院民间美术系主任、教授，中国民间美术学会常务副会长、中国美术家协会版画艺术委员会副主任、文化部研究室研究员等职。

杨知行（出生年不详）

出生于新西兰，美籍华人。
1965年毕业于中央美术学院版画系。
1979至1981年就读于中央美术学院国画系研究生班。

叶浅予（1907—1995）

生于浙江桐庐。原名叶纶绮。
1927年开始创作漫画，并闻名于时。
1947年到北平艺术专科学校，即后来的中央美术学院任教授。
历任中央美术学院中国画系主任、中国美术家协会副主席、中国画研究院副院长。

叶欣（1953—）

生于北京。
1982年毕业于中央美术学院。
曾任中央美院年连系教员，人民美术出版社美术编辑。
1986年赴法国巴黎大学第八学院造型艺术系学习，现为该系教授。

尤劲东（1949—）

生于江苏无锡。
1985年毕业于中央美术学院年画连环画系研究生班，并留校任教。
1990年作为职业画家到日本游学。
2000年任教于中央美术学院版画系。

余右凡（1933—1988）

生于浙江宁波。
1959年毕业于中央美术学院版画系。

岳伟（出生年不详）

生于北京。
1998年毕业于中央美术学院。

Z

张仃（1917—2010）

生于辽宁黑山。
1932年入北平美术专科学校国画系。
1938年任教于鲁迅艺术学院。
1950年任中央美术学院实用美术系主任、教授，领导中央美院国徽设计小组参与国徽设计。
1955年参与中央工艺美术学院筹建工作，曾任中央工艺美术学院院长、博士生导师。

张亘宇（1973—）

生于天津。
1999年毕业于中央美术学院版画系。
现任职于中央电视台。

张乐平（1910—1992）

生于浙江海盐。
20世纪30年代在《时代漫画》《独立漫画》上发表漫画作品。
1935年创作出三毛漫画形象，被誉为"三毛之父"，共出版十余部三毛形象的漫画集。

张力（1943—）

生于吉林东丰。
1964年毕业于吉林艺术学院美术系。
1986年毕业于中央美院油画系研修班。

张为之（1943—）

生于浙江宁波。
毕业于中央美术学院附中及中央美术学院中国画系。
曾任教于山西省艺术学院。
1990年调回中央美术学院。
曾任中央美术学院附中校长。现为中央美术学院教授、中国工笔画学会理事。

张文元（1910—1992）

生于江苏太仓。
20世纪30年代在上海从事漫画活动。
抗日战争期间参加漫画作家协会战时工作委员会。
1949年后在中国美术工作者协会及《新闻日报》任职，参与创办《漫画》月刊。

张志有（1942—）

生于北京。
1958年考入中央美术学院附中。
1960年考入中央美术学院版画系。

张作明（1937—1989）

生于河北唐山。
1961年毕业于中央美术学院版画系并留校任副研究员。

赵瑞椿（1935—）

生于浙江温州。
1959年毕业于中央美术学院。
1959年至1971年任教于广州美术学院。
1980年至1982年任教于中央美术学院。
1984年起任职于广州画院。

赵永康（1958—）

生于北京。
1984年毕业于中央美术学院版画系。
后任教于首都师范大学美术系。

郑叔方（1941—）

出生于浙江宁波。
1964年毕业于中央美术学院版画系。
曾任职于新华社、北京文艺编辑部。
历任中国美术家协会理事、中国版画家协会常务理事、北京市文联理事、中国藏书票研究会常务理事、中国美协水彩画艺术委员会副主任。

周建夫（1937—）

生于山西阳高。
1962年毕业于中央美术学院版画系。
曾任中央美院教授、教务处长，《北京周报》美术编辑等职。

周秀芬（1942—）

生于河北唐山。
1966年毕业于中央美术学院版画系。

朱丹（1916—1988）

生于江苏徐州。笔名天马、未冉。
1936年进入南京中央大学艺术系学画。
曾任东北画报社社长、《人民画报》主编、文化部艺术局副局长、中国美术研究所研究员兼所长、中国美术家协会常务理事等职。

朱琳（1988—）

生于辽宁大连。
2012年毕业于中央美术学院城市设计学院信息设计学部。

朱振庚（1939—2012）

生于徐州。
1980年毕业于中央美术学院中国画系研究生班。

相关研究作者简介

邹建林（1971—）

生于湖南双峰。
1997年毕业于中央美术学院美术史论系，获学士学位。
2004年毕业于中央美术学院美术学系，获硕士学位。
2013年毕业于北京大学艺术学院，获博士学位。
现任教于四川美术学院。

黄远林（1940—）

生于四川成都。
1965年毕业于中央美术学院美术史系。
中国艺术研究院美术研究所研究员。重点研究中国漫画史，并从事编辑工作和漫画创作。

高荣生（1952—）

同上文。

孙滋溪（1929—2016）

同上文。

杨先让（1930—）

同上文。

尤劲东（1949—）

同上文。

杨忠（1973—）

生于辽宁沈阳。
2002年毕业于日本东京学艺大学，获硕士学位。
现任教于中央美术学院，城市设计学院绘本创作工作室主任。